Joachim Vogel　傑特·沃格爾

U0037933

節奏吉他大師
MASTERS OF RHYTHM GUITAR

有關搖滾（ROCK）、藍調（BLUES）、靈魂（SOUL）、
放克（FUNK）、雷鬼（REGGAE）、爵士（JAZZ）和
鄉村（COUNTRY）吉他的節奏理念和技巧

200多個
不同風格的經典手法
來自這些吉他大師

Scotty Moore

Keith Richards

Jimi Hendrix

Steve Stevens

James Hetfield

Bob Marley

Joe Pass、Prince

John McLaughlin

Albert Lee

and much more

AMA VERLAG

目錄 CONTENTS

歡迎來到《節奏吉他大師》

自從Chuck Berry（或者再近代一點的吉他手，從Jimi Hendrix算起）之後，已經不存在純粹的"節奏吉他"或者"主奏吉他"之分，現在的吉他手將大量精力都投注在提高個人獨奏上。我們可以找到成千上萬各式各樣的音樂書籍教你如何學習演奏精彩的吉他獨奏。儘管說節奏吉他是如此的重要和必要（值得我們鑽研），甚至可以說歌曲中90%的"工"都壓在節奏樂手上，但是我們還是發現對節奏吉他的重視程度正在減少。試想一下，如果你在節奏中彈錯了，所有人都會察覺到。所以，節奏吉他事實上需要更多的磨練。

我對本書的想法是希望你可以從本書中學習到，掌握目前最為流行的音樂風格中的節奏律動。透過對眾多吉他手演奏風格的分析，我將把他們的特殊音色，演奏技巧與和聲取向都呈現在你面前。這裡，我還會撰寫一些有關於樂手生平和專輯情況的章節，對每位樂手的作品進行較為全面的介紹。這本書還可以作為一本參考書，如果你需要用它作其他用途的話。

由於有太多出色的吉他樂手和太多的音樂風格，所以想對某一種節奏吉他所發展的風格做徹底精確的論述是不可能的。為了能實實在在的把握本書的內涵，我選取了22位"節奏吉他大師"。這些吉他大師的演奏，都對專輯的錄製和吉他的領導地位產生極為重要的影響。也正是他們使得吉他成為了當今音樂最重要的元素之一，他們的演奏也奠定了搖滾樂的基礎，同時極大地影響了其他後來的音樂風格。將不同的風格混合在一起對我本人來說是很自然的事情。因為我自己從不先憑風格而對音樂分門別類，我更不會用好音樂或是差勁音樂來劃分音樂本身。所有的風格都各有特點，都會相互影響。常常都會出現一種音樂風格溜進其他音樂風格之中，或者二者乾脆就合併為一。對音樂風格清晰的界定是不存在，如Rock、Soul和Jazz。或者是他們產生的先後順序等等，都是不可能說清楚的，這些術語在本書當中的作用是為了本書有明確且清楚的條理。

儘管說你選擇了本書作為工具書來學習，但我還是希望你能從書中的內容得到享受。無論是聽、讀還是彈，多下些苦功夫，多一點耐心，你會發現許多節奏吉他的術語變成了你手中的音符。無論你是在錄音室裡工作，還是在樂團裡演奏，甚至是在音樂課堂裡教授課程，我都祝你在這本書的幫助下，事業有成！

如何使用本書

下面的這些建議能夠讓你快速地學會彈琴，而且儘可能從本書中獲取更多的音樂知識。記住：你可以從任何你喜歡的部份開始。一本寫好的書是任由讀者享受的。

從練琴時尋找樂趣。

想像一個你正在學的樂句（包含該用哪個手指來按哪個琴格與哪根弦），然後反覆彈奏該樂句15遍，慢慢地毫無錯誤地隨節拍器來練習。然後，再選取一個較合適的速度，練習10分鐘。當你真的能輕鬆地彈奏該樂句時，再考慮提速。

記住速度並不是關鍵，關鍵在於你的彈奏要好聽，而且感覺好，速度方面不要做太多要求。定期練習一段時間之後，你會發現，不費吹灰之力，速度就提升上來了。

試著能把CD上的例曲 "聽" 下來，然後再翻看書中的記譜，看一看你是否聽得準，這才是真正好的聽力練習。

如果你真的想找到某位大師演奏風格的感覺，你就要用大量時間去聽很多他的音樂。內附CD中的曲子，是按照 "節奏吉他大師" 的風格演奏的，它們只能做到拋磚引玉的作用。如果你打算深入研究某位大師，以本書中的專輯目錄為參考，尋找相關專輯時就會容易些。

最後，盡量把這些創作理念，或者部份理念，融入到自己的彈奏中。

搖滾

搖滾（Rock）一詞是所有可以追溯至20世紀50年代"Rock and Roll"（搖滾樂）的音樂總稱。Rock&Roll一詞源自黑人音樂，Rock：搖；Roll：滾。今天的Rock是所有這類音樂的代名詞。（當然，Rock中已經含有很多其他音樂風格的東西。譯者注）。

美國第一家發行白人鄉村音樂與黑人節奏藍調（R&B）的公司成立於1950年田納西州墨菲斯市的Sun Records（太陽唱片公司）。"搖滾性質"的樂聲是50年代登上舞台的，一開始時只是一部份的白人鄉村音樂家（包括美國第1位最出色的音樂巨人：Elvis Presley"貓王"，和他的吉他伙伴Scotty Moore在內）嘗試演奏R&B的東西，後來逐漸發展到今天的Rock。當時R&B在年輕的白人中很流行，擁有大批聽眾。1955年，Chuck Berry，成為了美國歷史上第一位打進流行樂壇的黑人音樂大師，在此之前流行音樂一直為白人所霸占。"Rock and Roll"（這個詞是由電台DJ-Alan Freed發明使用的）成為了衝破種族偏見障礙的利劍。

60年代初期，搖滾樂在英格蘭也得以發展。當時很多業餘的音樂人用他們自己的方式演奏相對優雅（而無明確曲風）的搖滾樂。這種音樂後來被人們稱為"beat"。隨後，在被英國音樂作品（Beatles和Rolling Stones）充斥的美國音樂市場，"Rock Music"搖滾樂一詞為人們廣泛使用。（Beat-les-披頭四樂團，Rolling Stones-滾石樂團，兩個老牌英國搖滾樂團。國內有出版商將The Beatles譯為"甲殼蟲"樂團，其實是個錯誤，Beatles與Beetles"甲殼蟲"同音不同意。嚴格意義上，Beatles也不是"披頭四"，他們四個來自利物浦的年輕人只在事業發展之初留過長髮和鬍子。所以，他們樂團的名字實際與他們的音樂風格有更密切的聯繫，譯者注）。搖滾樂（Rock Music）象徵著音樂中的真實，因為我們不得不承認在開發市場的過程中，音樂一度成為了迎合觀眾口味的商品，失去了自身傳達情感的真諦。

Jimi Hendrix使吉他成為了搖滾樂的終極象徵，而Jimmy Page則是一座搖滾樂的里程碑；還有一批人像：Van Halen、Malcolm Yourg、James Hetfieid和Steve Stevens這樣的吉他大師以他們獨特精湛的節奏吉他演奏曲風脫穎而出。所以說，吉他是真實的象徵，是人工音樂的象徵（今天的電子音樂正在以一股迅猛的情勢對人工演奏構成極大的威脅，譯者）；沒有了吉他，便沒有了搖滾。

矗立在"貓王"（Elvis）身後的巨人

Scotty Moore是貓王Elvis Presley的吉他手。他是第一位使用鄉村音樂大師Merle Travis的手指彈法來演奏黑人R&B的樂手。他也是第一個準確定義搖滾樂的吉他手。Scotty和貝士手Bill Black在貓王Elvis成功的演藝生涯中扮演了極為重要的角色。儘管媒體一般只關注明星，但我們不該忘記幕後英雄。

Scotty絕非什麼大師，但他的演奏如此完美地襯托了貓王Elvis柔美的嗓音，如："Thats all right，Mama"和Blue Moon of Kentucky"如果沒有Scotty清晰、動人的吉他聲，貓王的歌也許不會如此令人回味。

Scotty在1954年至1961年間彈奏過的樂曲，曾深深的啟發了此後的一大批吉他大師，如：Jimmy Page、Keith Richards、George Harrison和Brian Setzer。直到今天，Keith Richards在每次同滾石參加巡演期間都會攜帶一盤Elvis Presley"貓王"和Scotty Moore在Sun Records時的專輯。

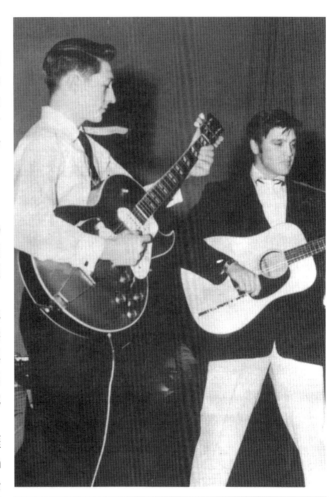

Scotty Moore

Scotty Moore1931年生於田納西。Moore一家都十分喜歡鄉村音樂和hillbilly音樂，因此Scotty Moore自己的父兄建立了一支小型樂團。Scotty在其中擔任吉他手。16歲時，他加入了海軍陸戰隊，也正是在此期間，他開始接觸到了其他音樂風格並結識了包括爵士樂吉他手Tal Farlow、Barney Kessel與Merle Travis和Chet Atkins在內的眾多著名樂手。1952年，他到了墨菲斯，並在那裡他建立了自己的樂團"Starlight Wranglers"，也正是憑借這支樂團他獲得了他音樂生涯的成功。Starlight Wranglers樂團在Sam Philips的藝術指導下為Sun Records唱片公司錄製唱片（此時Sun Records唱片公司剛剛成立），當時Elvis Presley也是該公司旗下的簽約歌手。

Sun Records唱片公司是第一家同時發行鄉村音樂和藍調音樂的唱片公司。Philips將Elvis和Scotty組成了黃金組合。這一團組合後來被人們譽為"Sun Sessions"，他們二人此後在1954年至1955年錄製的唱片是今天搖滾樂的開山之作，Scotty Moore與Elvis合作至1958年，後來Scotty轉作製作人。今天，Scotty已經擁有了自己的錄音公司，錄製了許多非鄉村音樂的歌曲，並取得了巨大的成功。

所受音樂影響

Scotty所受的音樂影響主要來自於Merle Travis、Chet Atkins、B.B.King、Tal Farlow和Barney Kessel。

風格特徵

Scotty將鄉村音樂大師Merle Travis的手指彈奏風格引用到了節奏藍調世界。但是，Scotty的演奏和聲音都比Travis本人的更加硬朗一些。Scotty用塑膠拇指Pick來演奏低音，而同時用食指中指和無名指來彈和弦和旋律（見Merle Travis）。

音樂取材和聲部

Scotty常常從和弦的把位上引伸出好的樂句，下面就是幾個他最喜歡用的和弦。

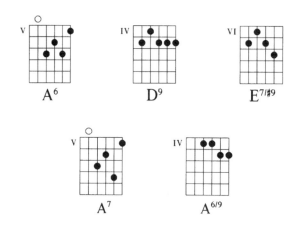

音色

Scotty那種渾厚但硬朗，同時更具穿透力的聲音，來自於一把L-5Gibson吉他和一款"Echosonic"擴大機。

節奏樂句練習

要想從下面的練習中得到Scotty那種音色，你要試著習慣用拇指Pick來彈奏（類似指奏）。首先，要練習低音部份，一旦你彈奏的純熟無誤了，你就可以在低音練習中加一些休止。用你右手側面靠近琴橋部份來消音。

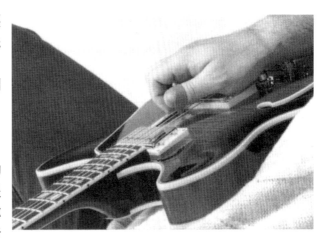

如果說你對於肯塔基風格（Kentucky-Style）的指法感到很陌生，千萬不要灰心。其實它並不是那麼複雜，只不過是包括一些分解和弦罷了。你只要保持左手按弦，並在必要時才更換要彈的音符就行了。

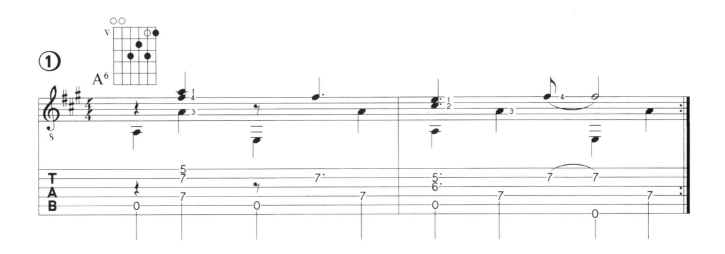

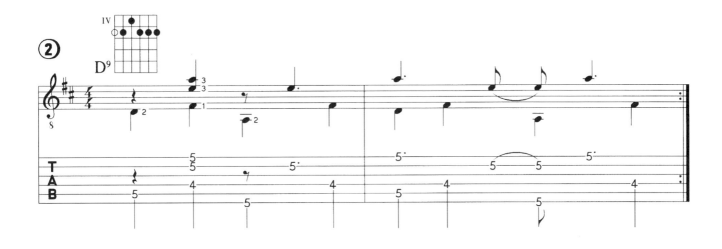

一個三度音的樂句，以典型的貝士低音輔助。

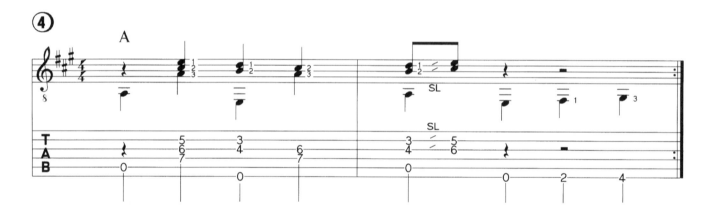

下面這個樂句最適合用迴音效果。要是你沒有迴音效果，不要緊。用你的右手和左手模仿迴音彈奏，這時，千萬別用右手側面來消音。

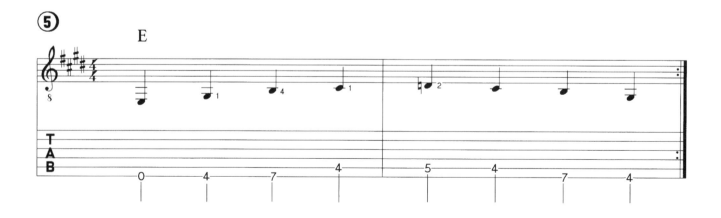

下面這部份練習是為大拇指的獨立演奏而設計的。

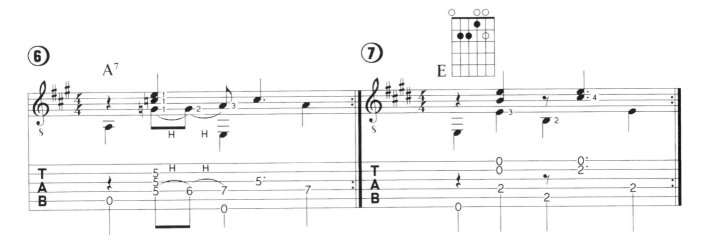

下面是一個D大調的單音樂句。

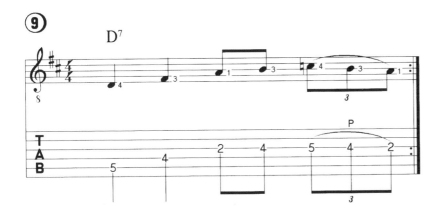

下面這個樂句是經典的搖滾樂結束樂句。

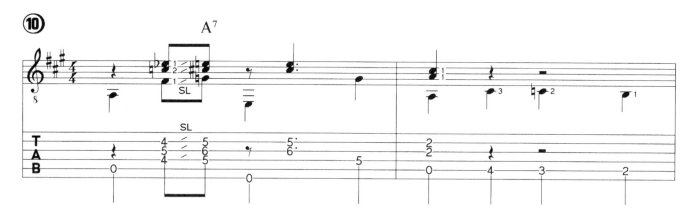

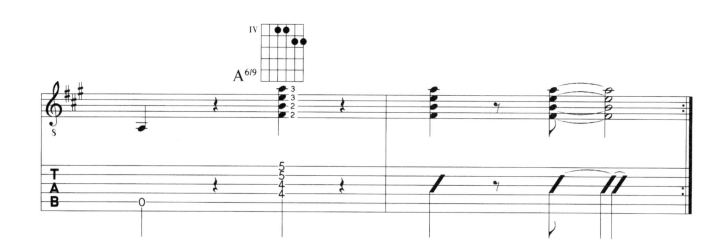

專輯目錄

對於所有 "Rock-a-billy" 歌迷的 "必聽" 曲目，我們建議 "**The Sun Sessions**" 選自貓王 "Elvis" 的 "**The Pelvis**"。

搖滾第一人

接下來我要介紹的是"搖滾先生"一查克‧貝瑞。有誰沒聽過或者彈奏過"Johnny B. Goode"，"Maybellene"或者"Roll over Beethoven"呢？時至今日，Chuck Berry仍然頗有名氣。如果你有機會看他現場演奏會，欣賞他那有名的"Duck Walk"你可千萬不要錯失良機。許多吉他大師都曾模仿過他的彈奏風格。如The Rolling Stones樂團的Keith Richards、The Beatles樂團的George Harrision、The Beach Boys、Status Quo等。

如果想深入了解Chuck Berry，我建議你去看"Hail，Hail Rock and Roll"這部電影，該片對他的生平和音樂進行了詳盡的介紹。除了Chuck Berry之外，Eric Clapton、Keith Richards、Robert Cray和John Lennon也都在影片中客串了角色，而他們都一致認為："如果要給'Rock and Roll'再取一個名字，那就只能叫它Chuck Berry了"。

Chuck Berry

所受音樂影響

Chuck受到來自爵士樂大師Charlie Christian和Les Paul，此外還有R&B吉他大師T-Bone Walker和Carl Hogan的影響（Carl Hogan是Louis Jordan樂團"Tympany Five"的吉他手）。

風格特點

儘管說Berry在自己的音樂中運用了許多鋼琴式的雙音，也從T-Bone Walker那裡借鑒了很多其他的技法。（並非是對Michael J.Fox在電影《回到未來》（ "Back to the Future" ）中表演風格的模仿），Berry那一絲不苟的表演風格使他成為一位真正的個性化風格演奏大師。他的演奏力度比在他之前的任何吉他手都大，而且更加劇烈。

同時Chuck也是一位演奏節奏重覆樂句的大師，他的音樂還配有和弦重音和貝士音，為歌曲創造了良好的音樂襯托。Berry音樂的一個經典就是他常常在樂團Shuffle的節奏伴隨下，用八個音符來表達他的思想。他的節奏和重覆樂句已經成為當今搖滾樂的里程碑。

音樂取材與聲部

Chuck的彈奏上感覺很像藍調，他彈奏的單音符多為藍調音階，三度、四度、五度音作為他的雙音。而大三和弦，大6和弦，屬7和弦，9和弦也作為他歌曲的基礎。

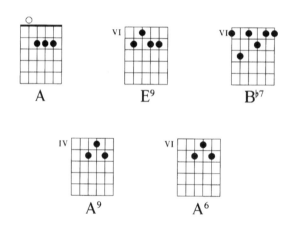

音色

Berry的聲音具有強大的衝擊力，最開始時，Chuck使用Gibson ES350T。後來，當這款吉他不再適合他演奏時，他便開始使用ES365。Chuck使用Fender Bassman音箱或者是Marshall音箱（即便是藍調，破音也一樣好用）。

節奏樂句

要想在這種風格中得到強烈的效果,最重要的一點就是全都用下撥。

樂句1是標準的搖滾節奏。

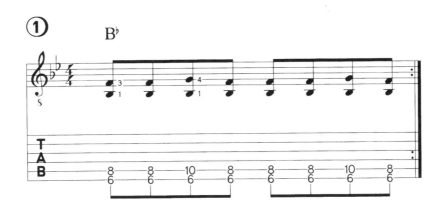

下面的樂句是一個令人聽到音樂聲就想跟著跳起舞來的節奏譜例。你可以一邊彈貝士音,一邊彈和弦,享受一下吧!

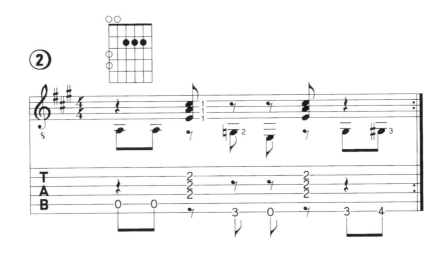

在下面範例中，用Shuffle節奏來進行演奏。

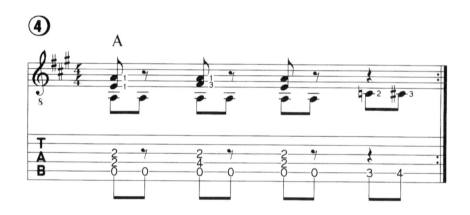

在下面這段樂句中採用第二種手法，要確定你彈奏的G音要高出一個四分之一全音。

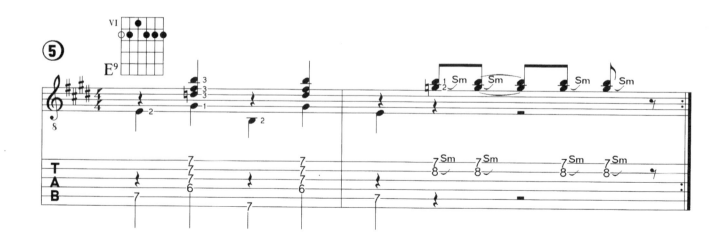

Chuck獨愛小號B♭和E♭調，因此樂句6和樂句7對那些喜愛彈A調或E調的朋友也是一個極好的練習。

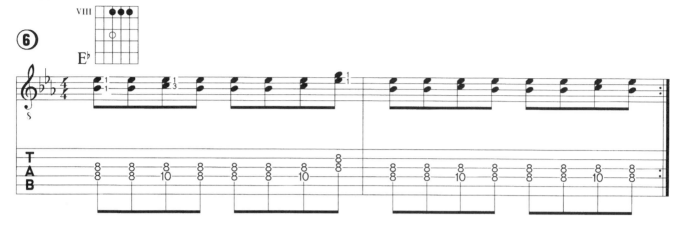

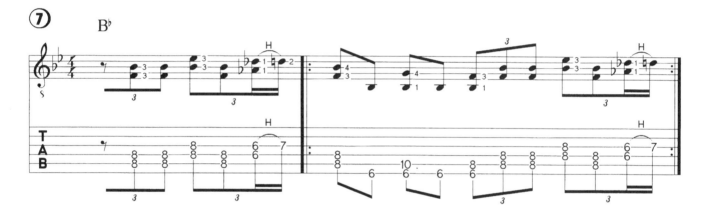

在下面的範例中，你要用下撥連續重擊和弦裡的每個音符（掃撥弦的技巧），同時用在琴橋附近的右手立刻消音。

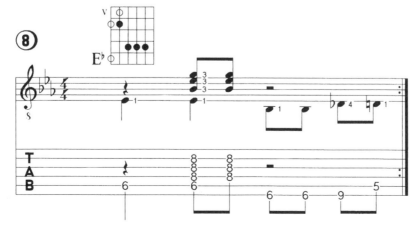

在下面的範例中,你要用左手輕觸琴弦來進行消音動作(即左手消音),這樣可以幫助右手創造打擊樂感覺的演奏。(右手重擊弦,左手輕消音)。

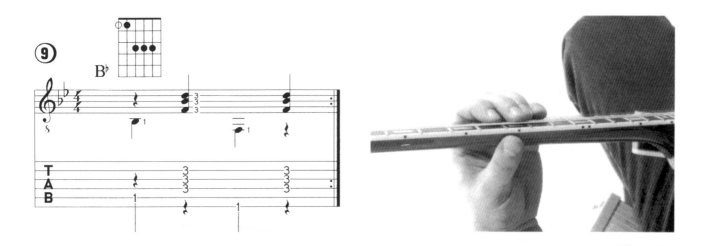

在這裡做和弦式滑音,會給音樂一種金屬吉他的感覺。

上面是一個A♭6和弦,而下面是個A♭9和弦。

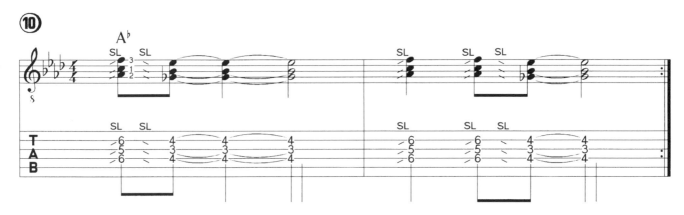

如果你對Chuck Berry的獨奏風格很感興趣的話,我建議你閱讀一下Peter Fischer的《搖滾吉他大師》(我們已出版的)。在那本書中,你會找到Chuck風格的15個樂句樂段,以及關於Chuck Berry個人演奏風格的介紹。

專輯目錄

"**The Great Twenty-Eight**" 和**Golden Decade**系列的三張雙面專輯大碟會讓你對Chuck Betty的作品有一個更全面的了解。

絕對搖滾

Keith Richards和The Rolling Stones是搖滾樂發展了40年成就的象徵。他們的作品如：
"Satistacfion"，"Sympathy for the Devil"，"Lets spend the night together"和
"Honkey Tonk Woman"譜寫了搖滾樂的歷史。Keith Richards是the rolling Stones的核心人物，樂團的大部份曲子都是出自他之手。他的很多作品成為排行榜冠軍曲。這充分說明在一首好的搖滾歌曲裡，精彩而又簡單的節奏吉他發揮著何等重要的作用。

Kerth Richards於1943年在英格蘭的達德福特出生。6歲時他就已經和Mick Jagger相識，因為Jagger也在當地出生。1962年，二人共同成立The Rolling Stones，當時藍調在英格蘭十分流行，所以他們迅速獲得了成功，雖然Keith 酗酒、吸毒，但是他仍然是這一領域的"頂尖人物"。

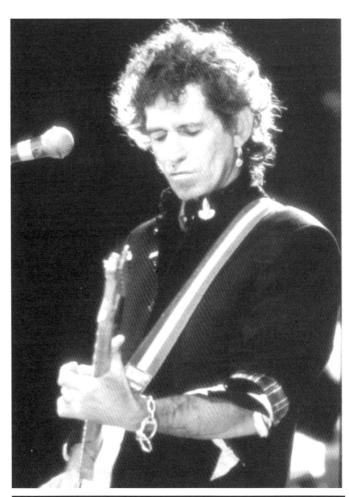

Keith Richards

1988年，Keith舉辦了一場獨奏音樂會。隨後，他和Stones共同進行巡迴演出，和以往一樣，他再次成為樂團的靈魂人物。Keith Richard的吉他演奏構成了The Rolling Stones的音樂內涵。此外，對於搖滾樂的發展也產生了深遠的影響。

所受音樂影響

Chuck Berry和Scotty Moore是Keith的偶像。Chuck和Keith是多年的好朋友，另外每次巡迴演出，Keith都帶上貓王的Sun Sessions的錄影帶，其實是把Scotty Moore的演奏帶在身邊。Keith還受到來自老一輩藍調吉他大師的影響，主要是有三角洲藍調之王（King of the delta blues）之稱的Robert Johnson。

風格特點

Keith並不以速彈或精湛的技巧見長。他專注在隨節奏感覺律動和重點樂句的演奏。他常常用開放弦調音彈奏。1968年，當他剛剛開始運用開弦調音演奏時，他主要用開弦調音E調（E-B-E-G#-B-E）和開弦調音D調（D-A-D-F#-A-D），開放弦E調的調音結構完全與D調一致，只不過降了一個全音。例如："Street Fighting Man"就是以開放弦D調為基礎，下列和弦就是以開放弦D調為基礎演奏的。

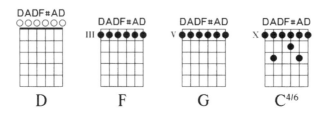

Keith和Ry Cooder一起錄製了"Let it Bleed"專輯，這時的他開始用開放弦調音G（D-G-D-G-B-D），最好的例證就是"Honky Tonk Woman"。

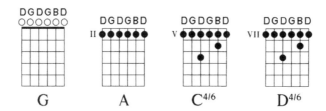

開放弦調音使Keith演奏容易了許多。這樣，他就可以輕鬆的演奏節奏樂句。

音樂取材

Keith主要運用大三度和弦和四度，五度和弦在編寫重覆樂句作為填音，他愛使用六度音程（見本書Steve Cropper）

音色

Keith使用Les Paul、Strats和Telecasters吉他，音箱使用Fender Bassman、Marshall或者MesaBoogie。他的聲音有種嘶吼擴展的感覺，此外還略帶一種透明感。低音弦和高把位都是Keith演奏的重要組成位置。

節奏樂句

首先，我們要先將你的吉他調音，調至開放弦調音G。我們就可以開始第一組重覆樂句和練習掌握這種風格的基本感覺。這裡，加強重音非常重要。

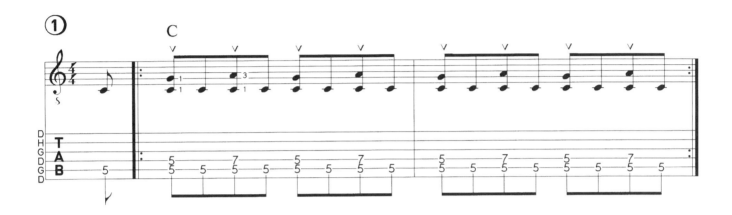

範例2和範例3幾種典型的三和弦。為了得到Keith真實的音色，練習者應重擊琴弦。

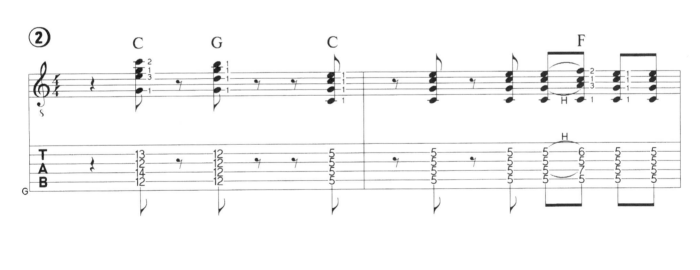

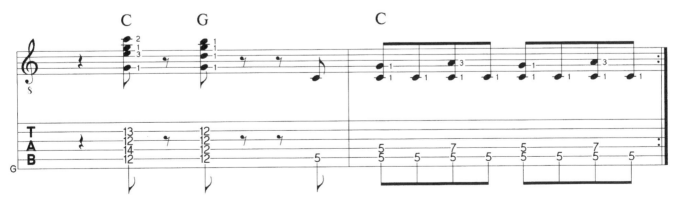

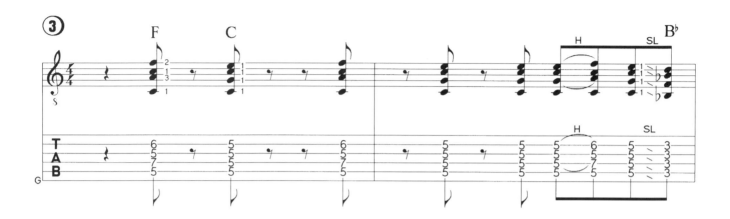

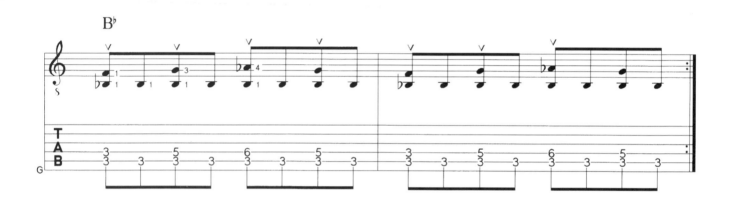

樂句4一定要演奏得很慵懶（Laid back），特別注意滑音和推弦。

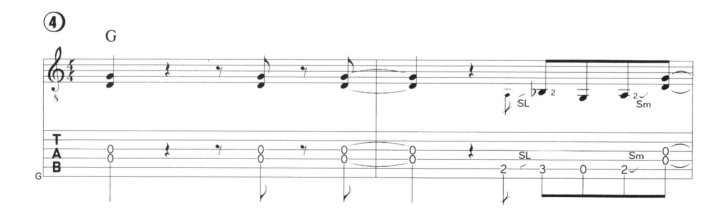

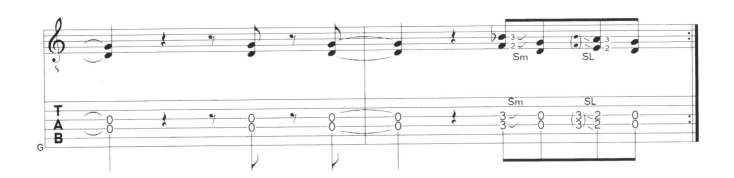

下面這個例子主要用了四度音和五度音，為了做好重擊琴弦，一律使用下撥。

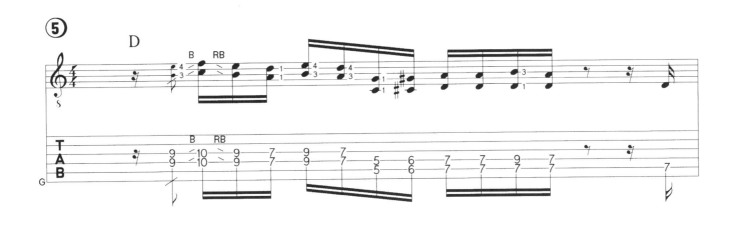

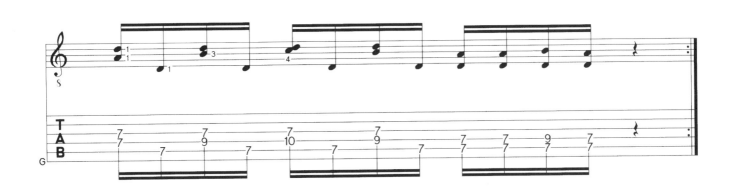

簡單而又有效，右手食指完全擔任按和弦的任務。

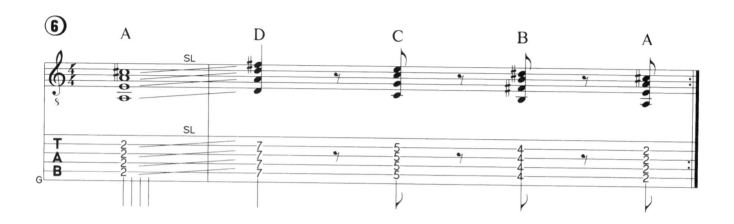

下面這個範例中全是由三和弦構成的。它的結尾部份是由Steve Cropper式的鄉村靈魂樂（Soul）填音構成的。

下面這三個曲例向我們展示了Keith曲風簡樸的一面和放克（Funky）吉他的才華。現在我們終於可以用上下撥弦來彈奏了。

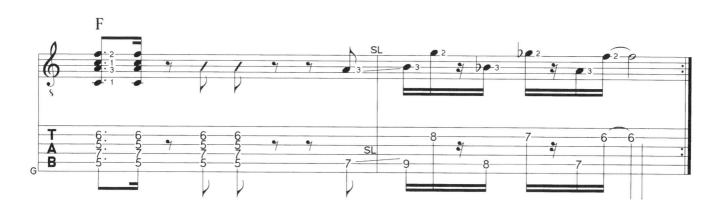

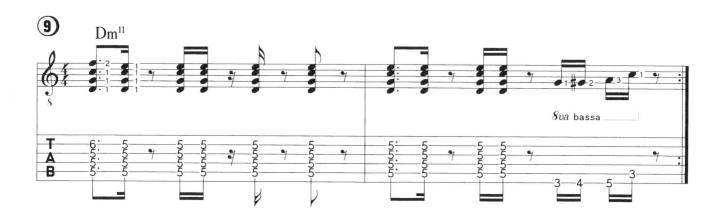

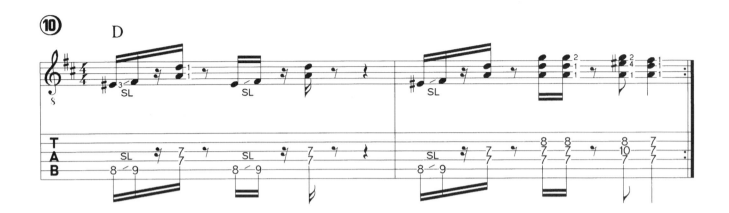

專輯目錄

我們得花好多版面來仔細列出所有The Rolling Stones的LP專輯。

以下建議大家收藏的一些經典專輯：

1. **Beggars Banquet**，1968
2. **Sticky Fingers**，1971

Richard的獨奏專輯叫做**Talk is Cheap**，1988

一把吉他的管弦樂

Jimi Hendrix對於搖滾吉他的巨大影響是無可否認的。在其他吉他手受到保守風格束縛的時候，Jimi Hendrix已經開始給搖滾吉他演奏下了一個全新的定義。他憑借Stratocaster電吉他和Marshall擴大機，彈奏出在當時看來絕對不可思議的吉他效果。他的演奏可以稱得上是吉他的第二次電子化，他不再是原音吉他加電子擴大機的組合，而是實實在在的"電吉他"＋"電擴大機"。從而打破搖滾樂的傳統，成為今天搖滾樂的開創英雄。他的管弦樂節奏風格吉他獨奏，為後來學習他的吉他手們鋪平了道路。

Jimi Hendrix

Jimi Hendrix於1942年12月27日在華盛頓州的西雅圖出生。50年代中期他開始學習吉他，當時正值音樂盛世：Rock'n Roll十分流行，R&B也隨時都能聽到。Jimi曾在當地高中的樂團裡演奏過。在他服完兵役之後（這是無法避免的否則會坐牢），他在很多Rock'n Roll、R&B和靈魂樂(Soul)的樂團裡演奏過，這些樂團包括：Little Richard的樂團、 The Lsley Brothers、Solomon Burke和Curtis Knight樂團。

Chas Chandler當時在一個名為The Animals的樂團裡擔任貝士手。聽到Hendrix的演奏後，他認為Hendrix非常有潛力，就勸說他和他一同回英格蘭。當時在英格蘭藍調十分流行，而且吉他英雄也倍受推崇。

在英格蘭，他建立了Jimi Hendrix Experience樂團。1967，這支組合錄製了它的首支單曲"Hey joe"，這支曲子隨後名列十佳單曲榜首。隨後首張音樂大碟"Are you Experienced？"問世。此後不久Hendrix重返美國，並在Monterey Pop Festival上亮相。截止到1970年，Hendrix已經錄製了為數眾多的音樂大碟，並在Woodstock音樂節上演出過，而且創建了自己的錄音室，但他還有很多願望沒能達成（比如與Miles Davis和Gil Evans一起錄製唱片）。1970年9月18日，由於服用巴比妥酸鹽過量，Hendrix在倫敦不幸逝世。

所受音樂影響

Jimi所受影響主要來自Robert Johnson、Little Walter、Muddy Waters和B.B.King。他將多種曲風真正地融會貫通，使用的出神入化。如：藍調（Blues）、靈魂樂（Soul）、R&B、搖滾（Rock&Roll），還有爵士（Jazz）等。

風格特點

Hendrix在搖滾樂中把和弦和獨奏融為一體，他很喜歡以三段樂句做為音樂開篇，因此他就可以同時彈奏節奏吉他和主奏吉他，他的演奏中帶有Hendrix式顫音，而且全憑他靈活的手指。他主要使用Pick彈奏，但有時他會夾雜手指撥弦，所以我們有時會覺得Jimi Hendrix的Pick消失了。

Hendrix特殊的節奏效果主要依靠他的右手對琴弦的重擊，他的左手也不是完全按住和弦，有時會輕輕抬起幫助消音。這麼一來，他的音樂就有了一種打擊樂器的味道。這就是人們常說的"Scratching"聲（Scratching：悶音彈撥時發出的聲音）。

音樂取材

Jimi Hendrix演奏主要依賴於五聲音階和藍調音階。他大膽的使用屬7（#9）和弦，（屬7和弦在爵士樂中使用的不多）但在搖滾樂中就可以令人接受。不僅如此，Jimi使用所有他的耳朵覺得可用的東西。

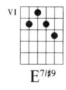

E$^{7/\sharp9}$

音色

Hendrix使用的是一款Stratocaster吉他，（左手琴，琴弦反裝的吉他），外帶Marshall擴大機，他對琴體上的拾音器情有獨鍾，他還常常將琴調低半音，以便可以在瘋狂彈奏時動作更狠。另外，Hendrix在擴大機和效果上也帶動了一場革命。值得一提的是他堅定的使用有破音的Mashall，控制式的回授（Controlled Feedback），甚至有時會損毀吉他和音箱，他也在所不惜。同時他還使用Wah-Wah踏板、Phaser、Octave（八度）divider、以及Univibe。從清晰、強烈到完全過載（Overdive），甚至到撕心裂肺的嚎叫，Hendrix把吉他可以發出的聲音發揮得淋漓盡致。

節奏樂句

正如我剛才提到的那樣，Hendrix是一位將節奏和旋律結合在一把吉他上彈奏的音樂大師，所以他的聲音效果可以讓人瘋狂得整夜難以入眠。

對於下面的練習我們真正要注意的是，讓它們無須樂團的伴奏而自成完整樂句，為了演奏出Hendrix的音色，你最好重擊你的吉他弦，千萬別手軟。

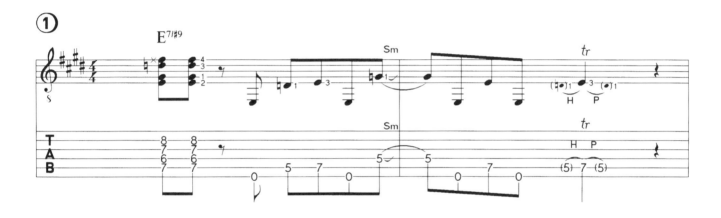

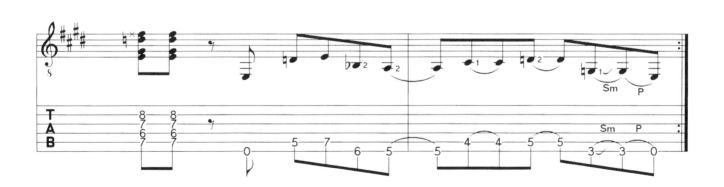

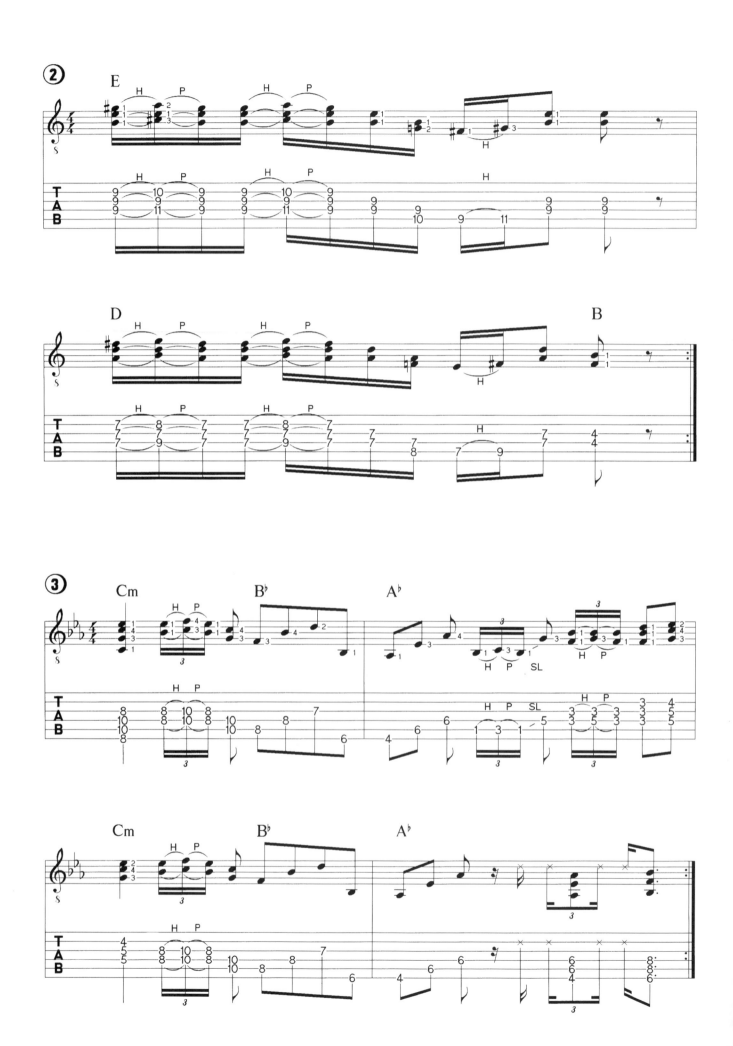

④

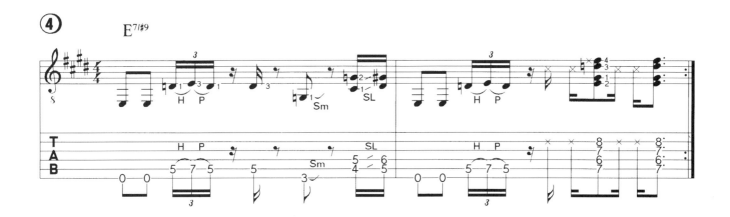

下面這個例子是Hendrix後期音樂風格的作品，內含一種6/8 rock jazz演奏的樂句，曲中多為低音和小號式（Horn-like）的填音。如果Jimi能活到今天的話，他也一定會成為一位偉大的Fusion吉他手。（Fusion風格是Hendrix逝世後才出現的Rock風格。譯者註）。

⑤

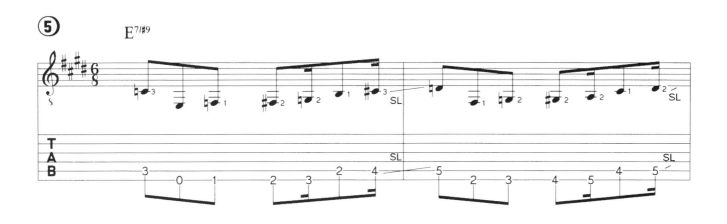

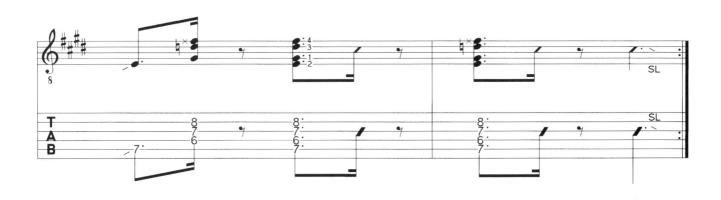

下面這個例子就是Hendrix式的個人交響樂表演手法，在這個例曲中包含貝士（低）音、和弦與獨奏填音。（整個樂團的演奏由一個人來完成）。

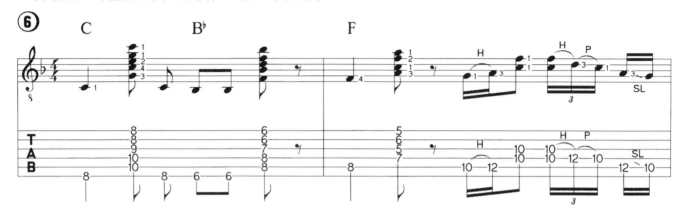

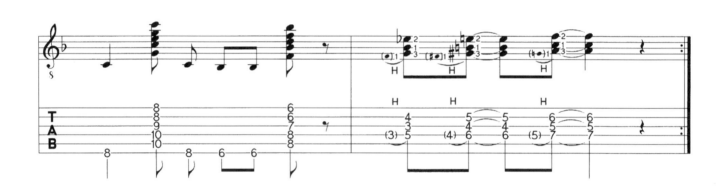

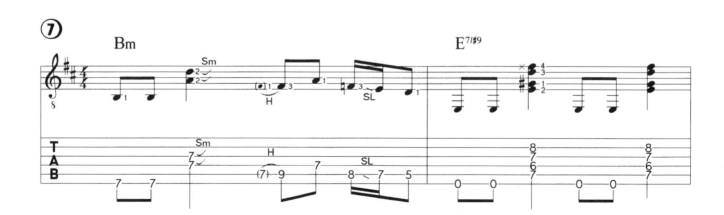

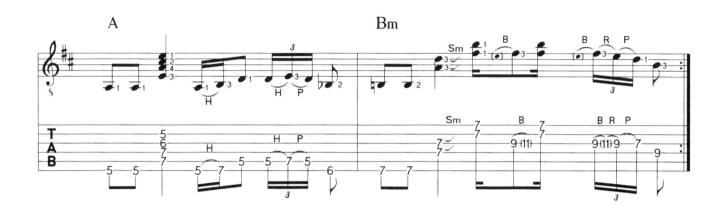

樂句8是Jimi的藍調手法。

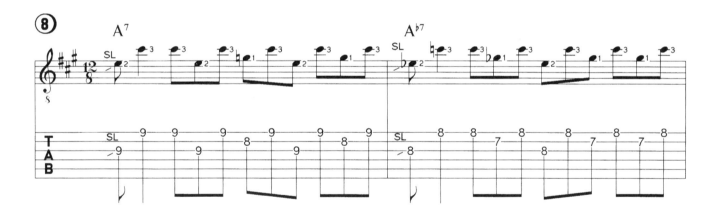

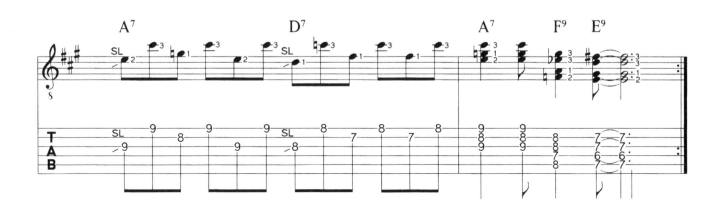

為了能有"刮弦（Scratching）"的效果，千萬不要用左手把和弦按的很牢。要注意最後一小節的顫音變化。

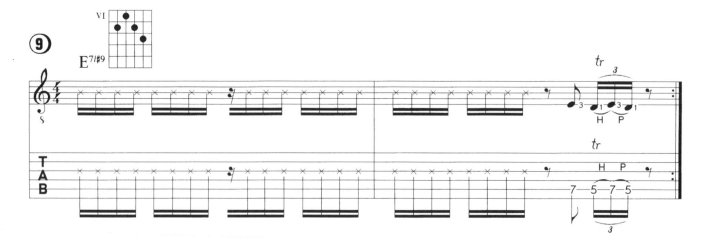

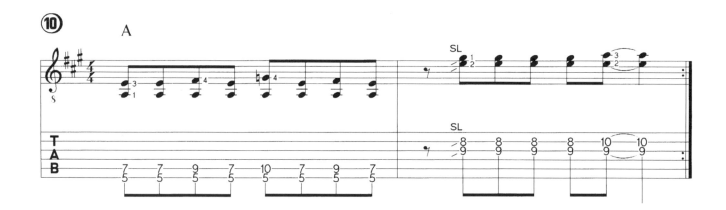

專輯目錄

我推薦幾張Hendrix的CD：

Are You Experienced
Axis：Bold As Love
Electric Ladyland
Band Of Gypsies

如果你對Hendrix的獨奏很感興趣的話，不妨參考一下Peter Fischer的《搖滾吉他大師》中的15個獨奏片段，該書已由我們出版發行。

經典搖滾

Jimmy Page是第一個在加入樂團之前就已經在錄音室裡錄音並演奏的搖滾吉他大師（他因為在Led Zeppelin樂團擔任吉他手而享譽全球）。Page在技巧上不斷取得進步，從而成為硬搖滾節奏吉他的奠基人。無論是使用原音吉他還是電吉他（從Stairway to Heaven，譯注：歌名），Page都十分具有創新。他和當時英國所有搖滾樂人一樣，也受到來自美國的影響，因為美國音樂專輯在英國十分暢銷（例如，"貓王"Elvis的專輯"Lets Play House"由Scotty Moore擔任吉他手，或者Dale Hawkins的專輯"Suzi Q"，由James Burton擔任吉他手）。他還研究過Elmore James和B.B.King的專輯。

Jimmy Page

Page天資聰穎、技藝精湛，因此他在錄音室裡馬上受到歡迎。他曾合作過的樂團主要有The Who、Kinks、Rolling Stones和Joe Cocker。

Page和Yard Birds有過短期的合作，後來他成立了Led Zeppelin樂團。在此，Page從錄音室裡學來的全部本領都得以施展。此外，Page還充分發揮自己的創作天賦，很快使這支樂團成為一支超級組合。時至今日，地位依然不可動搖。Led Zeppelin共發行十張音樂大碟。後來因鼓手John Bonham的逝世樂團宣布解散。

儘管Jimmy的獨奏並沒有取得巨大成功，但不可否認的是，在搖滾吉他歷史和發展過程中，他無疑占有一席之地，他在"Whole Lotta Love"和"Heartbreaker"裡使用爆炸式的重覆樂節，為重金屬音樂的發展開闢了先河。

所受音樂影響

除了前面提到的大師外，Page還受到Les Paul的影響。一位早在50年代就已經開始使用效果器和多聲道技術的音樂大師，並且他的古典和民謠基礎是毋庸置疑的。

風格特點

Page，和Keith Richards一樣，是一位以簡單節奏樂句見常的大師。這些節奏樂句也為他的歌曲添色不少。在錄音室裡，他使用了很多疊錄，並且得到了許多不同效果。要知道在Page的年代，這種做法並不多見，他的大多數重覆樂句成為了經典力作，為無數硬搖滾和重金屬樂團所運用。

音樂取材和聲部

Page在用大三和弦和小三和弦演奏時，幾乎只用五聲音階連接獨奏部份。下面兩組構成了典型的硬式搖滾曲式和強力和弦（Power Chords）。

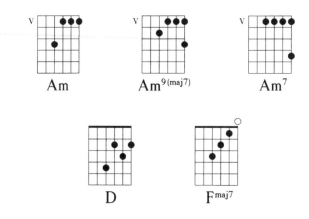

音色

Marshall擴大機加上Les Paull吉他就是他音樂的全部。（當然，他的音樂主要還是來自他靈巧的手指）打開Marshall，試著別讓聲音失真，你就能彈出像Page具有穿透力的音樂了。

節奏樂句

你應當盡量地用下撥彈奏，除非必須用上撥不可，否則絕對要用下撥。因為在彈奏快節奏樂曲並且持續時間較長時，保持手腕的姿勢是非常重要的。這種技術（下撥）可以確保你的演奏位置。

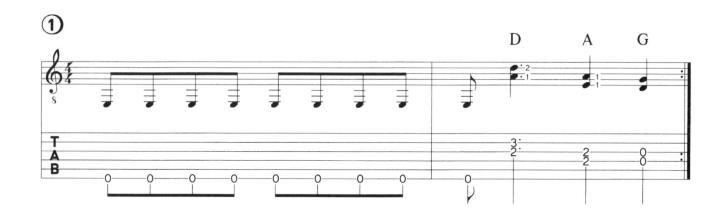

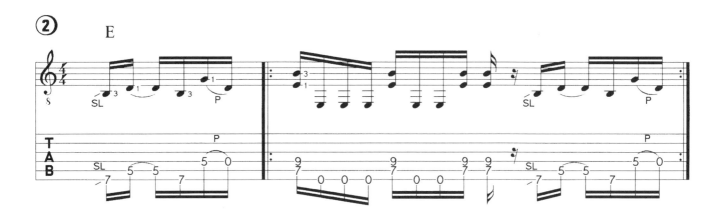

試著用手指彈奏下面的樂句。

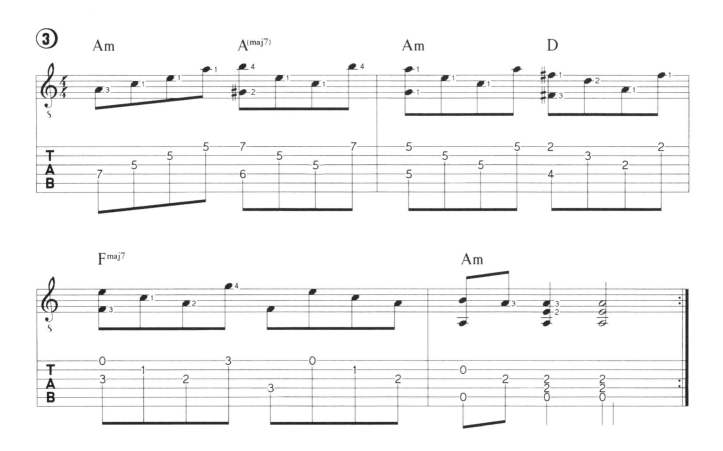

下面這個樂句要用上下交替撥弦來演奏。

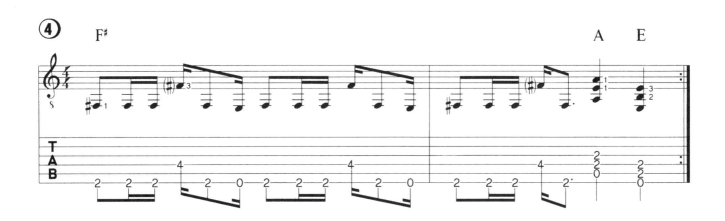

一旦你的手腕在最後一個樂句中找到了節奏感，你就該全用下撥的方式來彈奏了。

下面是兩個帶有四度雙音的單音符反覆樂句的即興演奏。

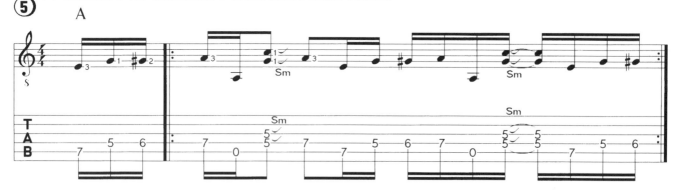

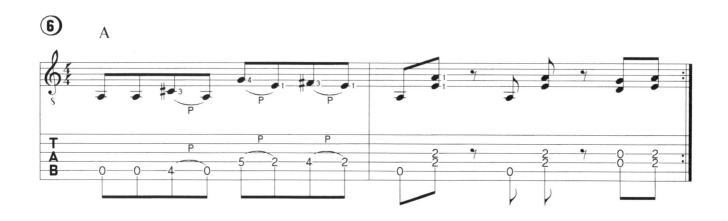

在範例7中，我們看到了Page受到了古典的影響，用你的手指來演奏下面的琶音（分解和弦）。

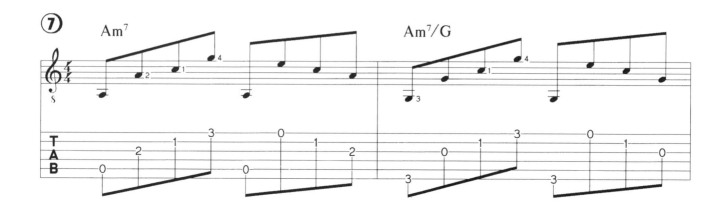

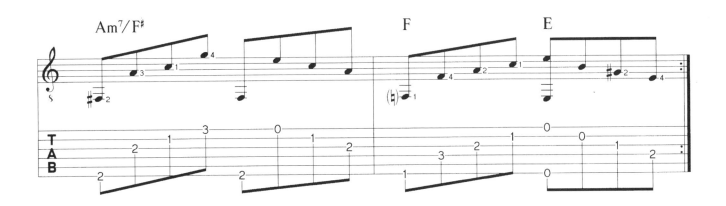

樂句8和樂句9應該一起演奏,這是一段兩把吉他合奏的經典曲譜。第一把吉他彈奏和弦,第二把用雙音來彈奏。這兩段設計的很巧妙,可使彼此間不相互影響。

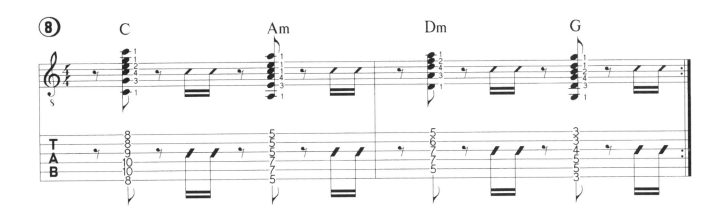

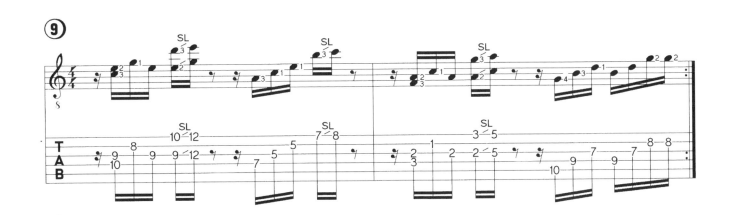

下段樂句是由Funky的音符所構成（G小調或是B♭大調）。

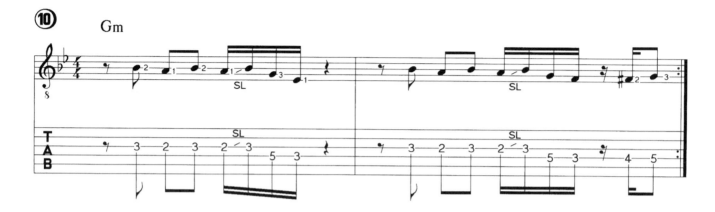

專輯目錄

Jimmy Page最棒的吉他演奏可以在Led Zeppelin的前4張專輯中找到。 "**The Remasters**" 收錄了該組合大部份經典的單曲。Jimmy Page的主奏概念，在Page Fischer的《搖滾吉他大師》中有更為詳細的介紹（已由我們出版）。

吵鬧，快速的搖滾

澳大利亞四人組合AC/DC中的兩兄弟Angus Young和Malcolm Young不拘一格的彈奏使他們到達了硬搖滾領域的巔峰地位。他們的音樂大碟通常都能名列榜首，大家都應該知道Angus Young吧！他總是穿一身水手制服，獨奏時在舞台上瘋狂地跳來跳去（順便說一下，人們一直認為他是"甩頭"的創始人）。

但是，現在我要介紹的是另外一位兄弟，Malcolm Young。他的節奏吉他和重覆樂節是Chuck Berry和Keith Richards演奏特點的延續。Malcolm自己曾謔稱，之所以自始至終鍾情於節奏吉他，是因為它不影響他飲酒。

AC/DC樂團1974年在澳大利亞悉尼成立，宗旨是創作"吵鬧，快速的搖滾"。他的音樂低沉而且聽起來很髒，他們的名聲卻由此而傳播到了本土之外。現場演奏、唱片銷量尤其是超強分貝值，都使得他們成為世界超級明星。

Malcolm Young

所受影響

Young曾仔細聽過Chuck Berry和Keith Richards。除此之外，他幾乎沒受到其它類型音樂的影響。"他們來到這個世界，然後創建AC/DC"所以他們的成就幾乎完全憑借自身的音樂才賦實現的。

風格特點

Malcolm以其技術高超的節奏著稱，就是天塌下來砸在他的頭上，他的手裡還是會接著走節奏律動。他的音樂理念很簡單，也很有獨創性，當Malcolm控制節奏節拍，Angus則只負責在更高音域彈奏和弦。

和聲取材和聲部

Malcolm大多數時候彈雙音四度音程，這些四度音都來自大和弦，而他的大部份樂曲都可用一個手指來輕鬆彈奏。

音色

Young兄弟是熱愛"吉他音牆"的樂手。（這就是說，一個樂手的一側Marshall擴大機疊在一起像牆在發音一樣）。Malcolm愛用半空心樂器來彈奏，他常會用棉花塞住樂器來防止聲音的回授（Freedback）。Marshall聲音響亮，所以可以少用破音（Overdrive）。

節奏樂句

下列樂句應當全用下撥來演奏，這些重覆樂句都是典型的切音（多為八個音符），這樣使得節奏頗為生動有趣。

範例1、2是該一起彈奏的樂段，第一把吉他在低音域彈奏，第二把吉他應在高音域彈奏。

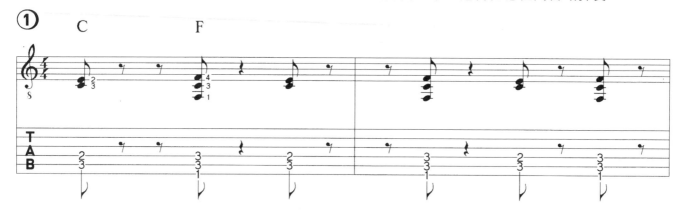

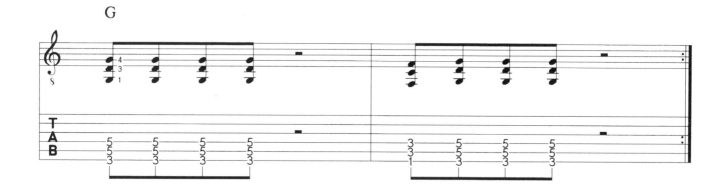

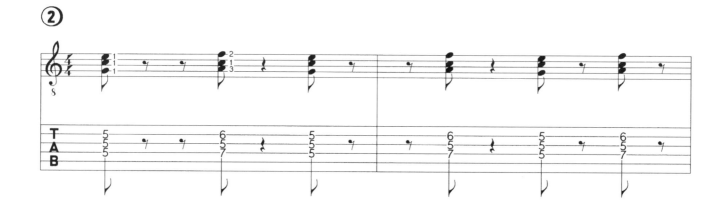

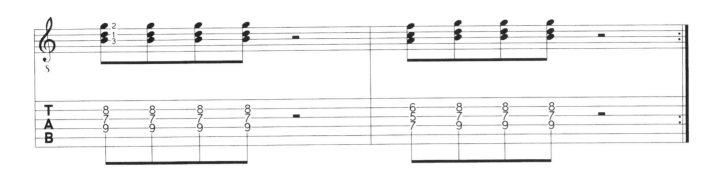

Malcolm的大多數重覆樂句都是基於一些簡單的節奏，歌曲與歌曲之間差距不是很大，（在節奏上而言），你看了下面的例子就明白了。基本樂節的模式變化你在樂句6中也會發現。

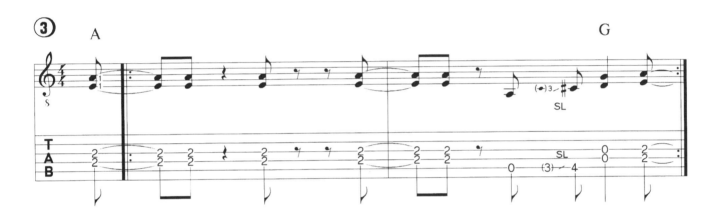

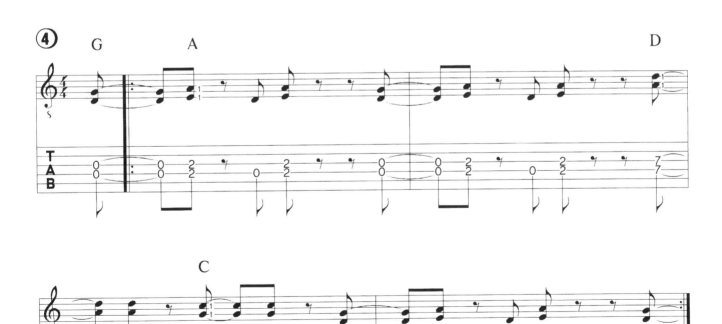

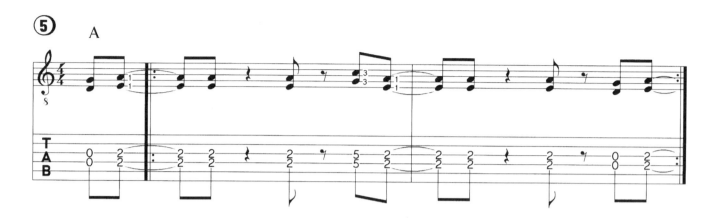

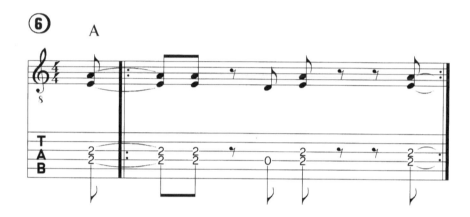

範例7中的滑音和範例8中的推弦,增加了許多彈奏色彩。

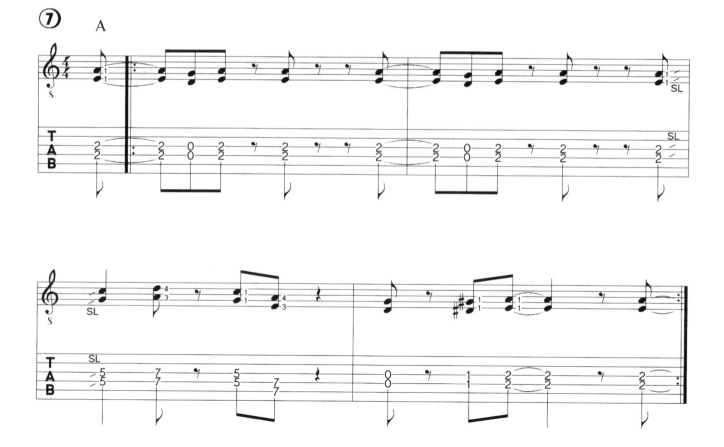

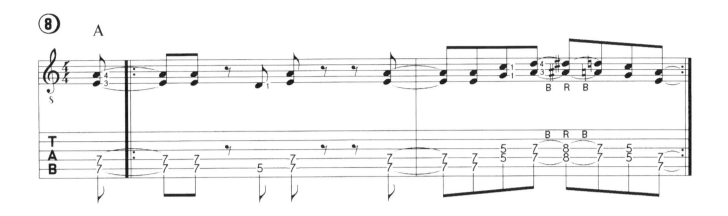

下面的反覆樂句是E調，你可以再嘗試一下8個音符的節奏。

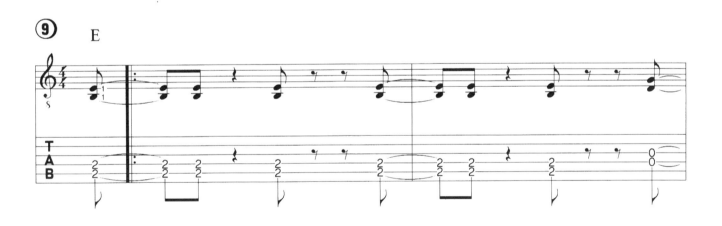

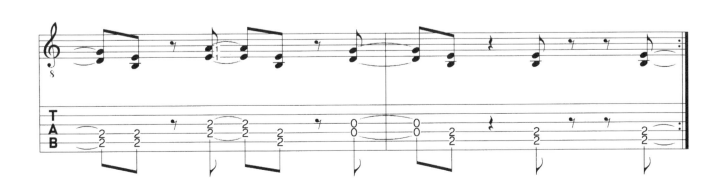

Malcolm的和弦聲部略帶些對Keith Richards風格的懷舊感覺，看一看下一個範例就知道了。

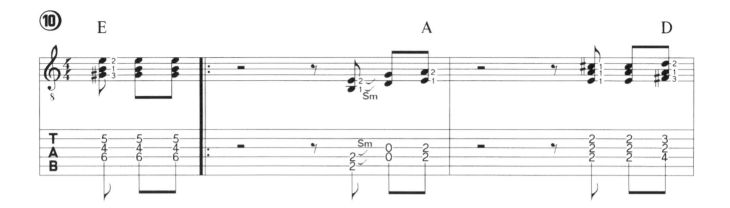

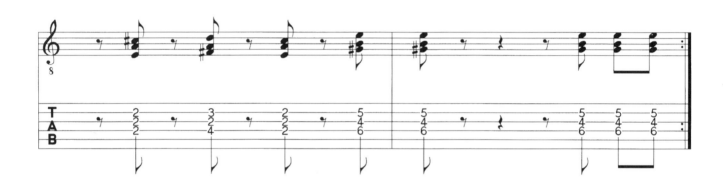

專輯目錄

下面這些老專輯都是我的最愛，樂團的歌手是Bon Scott，逝世於1980年。

High Voltage
Dirty Deeds Done Dirt Cheap，1976
Let There Be Rock，1977
Power Age
If You Want Blood You've Got It，1978
Highway To Hell，1979

節奏博士

Eddie Van Halen的吉他彈奏具有穿透力，他不斷創新，有很多是繼Jimi Hendrix之後就再沒人彈過的。他在主奏吉他和節奏吉他領域技藝精湛，不斷革新，他的創造力幾乎是無止境的。在他的帶領下，第二次搖滾吉他革命-即後Hendrix革命蓬勃地開展起來。Eddie在荷蘭出生，最先學的是鋼琴（他的父親是一位薩克斯風手），後來學鼓。由於他的兄弟更擅長打鼓，所以他轉學吉他。

1967年隨家人搬到美國之後，兄弟倆開始在各個高中的樂團裡演出。後來，他們成立了Van Halen樂團。在地方俱樂部裡演出時，他們希望能迅速成名，但卻沒能如願以償，主要原因在於他們演奏的聲音太大，而且拒絕彈奏全美前40名的曲子。

Eddie van Halen

有才華的人注定是不會被埋沒的。Ted Templeman（一位"星探"）在一場演出中發現了這支組合。1978年樂團發行首張專輯，雖然與當時流行的風格無法吻合，專輯還是獲得巨大的成功。也使Eddie這顆新星在當時要求相對嚴格的吉他天地裡冉冉升起。

在最初發行的兩張音樂大碟中，Eddie成功地一次性錄製獨奏部份（沒有一次重錄、疊錄），那份純正、多層面的精妙吉他演奏只有Eddie才能做得到。這些專輯影響了下一代的吉他手，頃刻之間，雙手點弦，自行塗製的Strats一下子成了時尚搖滾必備品。Micheal Jackson的歌曲"Beat it"中的獨奏，使得Eddie的事業得以百尺竿頭更進一步。雖然"聞名世界"，Eddie還是很隨和，而且很風趣。

所受音樂影響

Eddie總是向人們提及兩位搖滾大師的名字，他們是：Eric Clapton和Jimmy Page。

風格特點

Eddie van Halen發明並發展了雙手點弦這種技術，Eddie同時也讓節奏吉他演奏再一次受到人們的認可。如果我們將Eddie van Halen和Jimi Hendrix的演奏進行一番比較的話，我們可以看到一種更現代、更快速、更傾向技術的搖滾趨向日漸開成。除此之外，Eddie很少練習，他隨和、自然的性格與他開放、鬆散的樂器演奏非常的吻合。因此，人們一直認為他不是位絕對完美，但卻絕對經典。

音樂取材和聲部

作為節奏吉他手，Eddie常常使用大調及
小調的強力和弦（Power Chord），還有
Major^add9、Major^7和弦及四度音程，和五聲
音階所構成的重覆樂句。

音色

Eddie最開始時使用的Fender吉他，後來是Kramer Strats吉他，而今天他用的是他為Music Man
Guitar公司設計的電吉他。還有，Eddie使用的是老式的，經過精心處理的Marshall擴大機，憑借
這套設備，一旦Eddie開始演奏，我們就能聽到他強勁有力的、略帶失真不過仍然非常透明的電吉
他聲。今天的Eddie已經開始使用較為複雜的效果系統，但是他還是傾向應簡便而傳統地使用這些
現代設備。Eddie常用的效果有延時（delay）和合唱（harmonizer）。Eddie的吉他與Hendrix的
是一樣的需要特殊調音，一般來說，琴弦調到E♭至D♭之間。

節奏樂句

在下面兩個範例中，要想得到平穩、硬朗的琴聲，下撥技術非常重要。整個節奏1是根據Am和弦
發展而來的，為了成功地在第2小節尾部彈出泛音，先把左手食指輕輕放在G弦上，然後手指向後
（琴體方向）滑動，這時右手同時觸動琴弦，得到泛音。

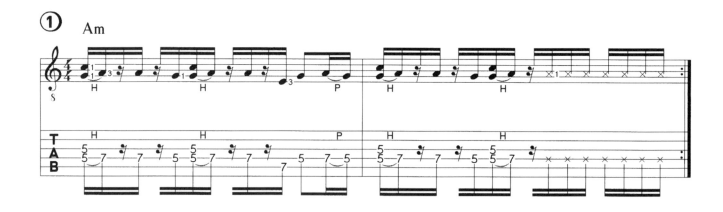

下面這個節奏是從Em五聲音階發展而來。記住，總是用下撥。

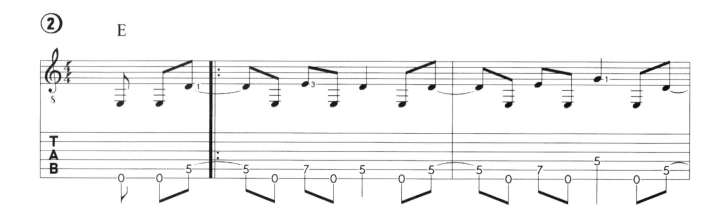

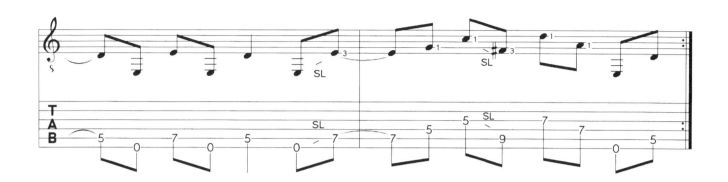

用"刮弦（Scratching）"奏出四度音程來，是下面這組練習的核心。為了得到這種"刮弦（Scratching）"的效果，你的左手手指必須輕輕放在琴弦上，用來消音。

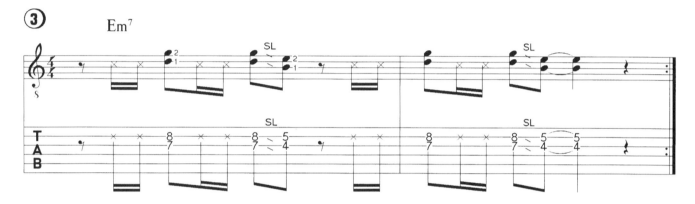

為了得到"高壓"（High-Pressure）效果，試著重擊下面的強力和弦，特別是在低音三根弦上的演奏。

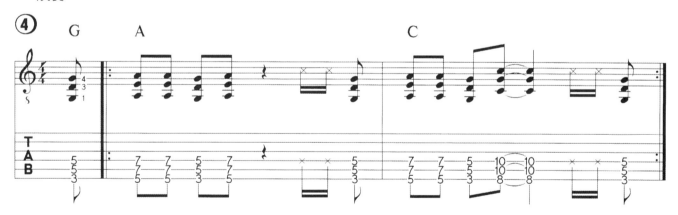

下面這個範例是E大調的，其中有單音和三度音程，這些多多少少都要用右手來消音。這個練習你可以用上撥、下撥交替彈奏，找到一種Shuffle的感覺。

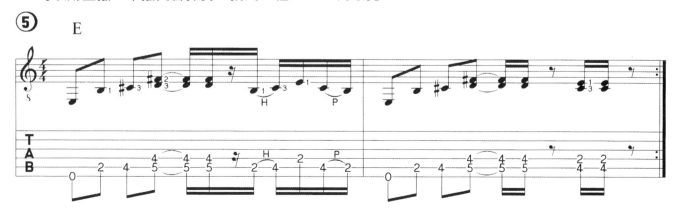

樂句6是一個重金屬樂句，使用上下交替撥弦來保持最佳撥弦效果。

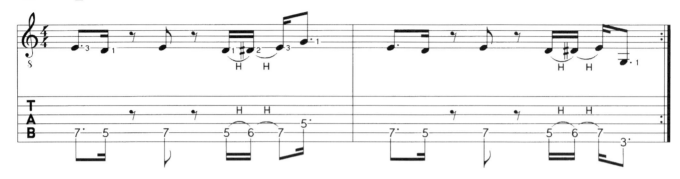

這個練習中雙音是四度音程構成的。

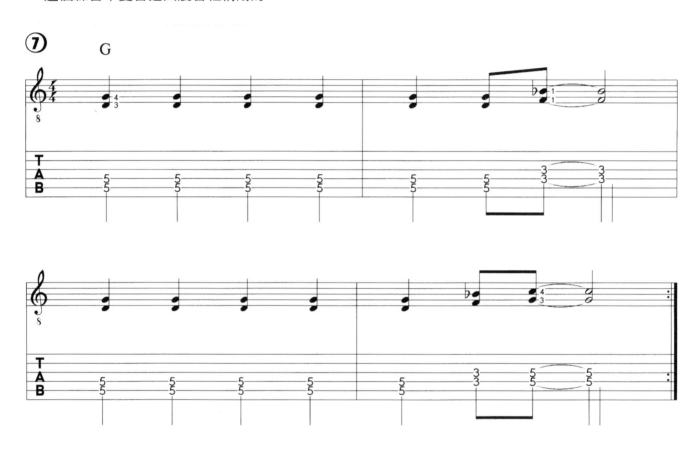

下面這個練習是一個Shuffle的彈奏，使用上下交替撥弦。

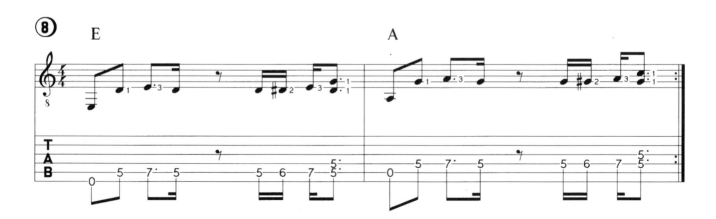

下面這個練習，你得學會用手指"拍"出和弦來。你左手按住和弦，右手食指張開，又快又準確地擊在琴格上，注意這個位置比左手所按音符高八度（高12格）。

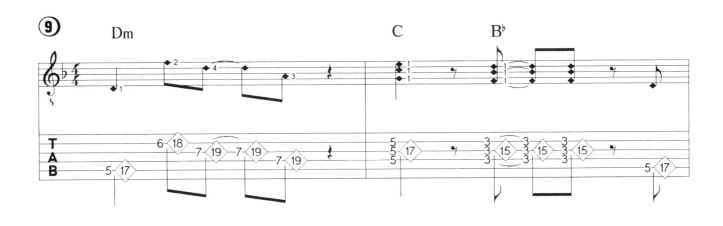

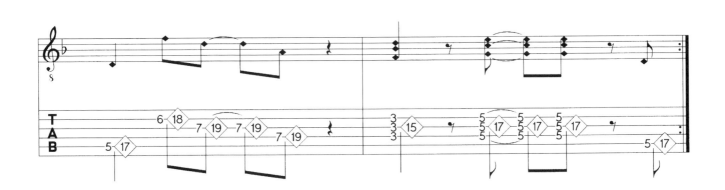

Eddie的"空間和弦"（Space Chord）。Van Halen愛用majoradd9和major7th和弦，這樣他就可以彈出聽上去不是很和諧的半音和全音音程。這種技術使得整個歌曲很流暢很有"空間感"。

⑩　A

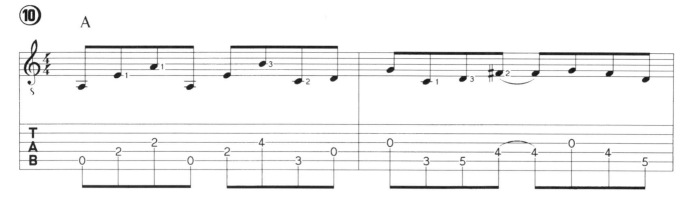

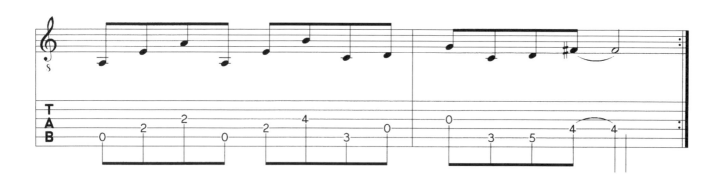

專輯目錄：

我最喜歡Eddie Van Halen的專輯是1981年的**"Fair Warning"**，

其他的還有：　　　　**I**，1977
　　　　　　　　　　II，1979
　　　　　　　　　　Women And Children First，1980
　　　　　　　　　　Diver Down，1982
　　　　　　　　　　MCMLXXXIV，1983
　　　　　　　　　　5150，1986
　　　　　　　　　　OU812，1988
　　　　　　　　　　F.U.C.K.，1991
　　　　　　　　　　Balance，1995
與Micheal Jackson：　**Thriller**，1982

你會從Eddie Van Halen的大多數專輯中找到歌曲目錄，其中包括他的獨奏曲譜。

反覆樂句大師（Riff！）

Metallica樂團的創始人之一James Hetfield，在80年代初期震驚了重金屬樂壇，因為他把重金屬和瘋狂的龐克混合運用，一股全新的音樂潮流應運而生。同主奏吉他相比，節奏吉他通常顯得相對次要些，在樂團裡，James Hetfield總是站在主音吉他手Kirk Hammet的光環後面，音樂才華沒能得到應有的認可。但是實際上，他的個人風格清晰而獨特。

James Hetfield

詹姆斯的童年是在加里佛尼亞南部小鎮度過的，與鼓手Lars Ullrich相識後，兩人決定共同實現他們的音樂理想，於是1982年成立了Metallica樂團，從而掀起新一波英國重金屬潮流。

他們的首張專輯絕對是一部經典之作，開啟了速度重金屬和重金屬搖滾的先河，而且將全球的吉他演奏引領到一個新紀元----更大聲、更快速。

所受音樂影響

Hetfield所受的影響主要來自AC/DC樂團裡Malcolm Young的節奏。

風格特點

Hetfield最主要的演奏風格就是他的"終極亂掃"。他的樂聲和衝擊力，關鍵就是他重擊琴弦的動作。他的掃弦全是下撥，每個音符都彈得好像這是他一生最後一次掃弦一樣，因此他拼盡全力發出非常強烈的樂音。

音樂取材和聲部

他的絕大多數重覆樂句都是半音，或是三個音符的和弦。

音色

James使用的是一把Gibson Explorer外帶一個Mesa Boogie擴大機然後通過Marshall音箱以破音聲（overdrive)震撼觀眾。在錄音室，他會自己錄製不同的吉他演奏部份，有時還會疊錄（疊加吉他聲）至若干次，這樣我們聽到的彷彿是好幾把吉他城牆式的壓過來。沒有了低音E弦，就沒有了Metallica。有時，James會將吉他的小三度音高調低，以獲得更具震撼力的聲音。

節奏樂句

範例1 Hetfield最出名的♭5演奏。

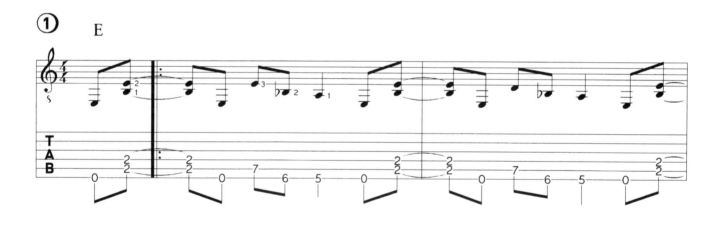

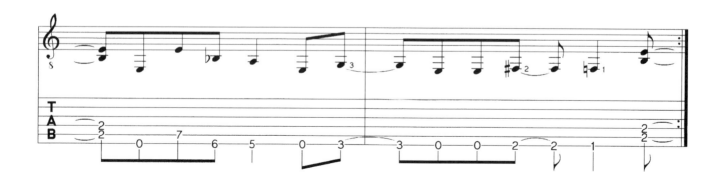

Metallica大多數的歌曲都是E調的。下面2個範例就是Hetfield風格的樂句,這些樂句是強力和弦的產物,用低音E弦做為單音重覆樂句。在範例3中的最後一小節裡,你必須打破只用下撥的常規,改換上下交替撥弦來獲得James那種急速打擊樂的效果。

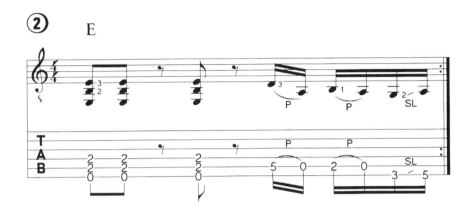

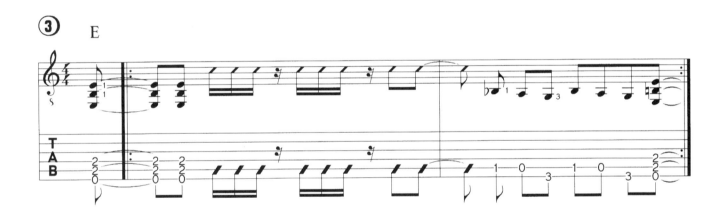

下面這個範例是一個輕鬆的手指練習,彈奏時不要用pick。

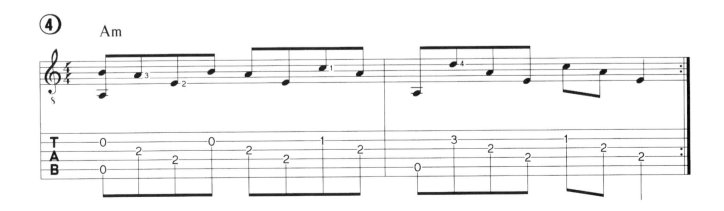

James喜歡在重覆樂節中用E和弦做伴奏，然後彈♭9音（F）。這樣，聽起來會有點西班牙樂的味道。

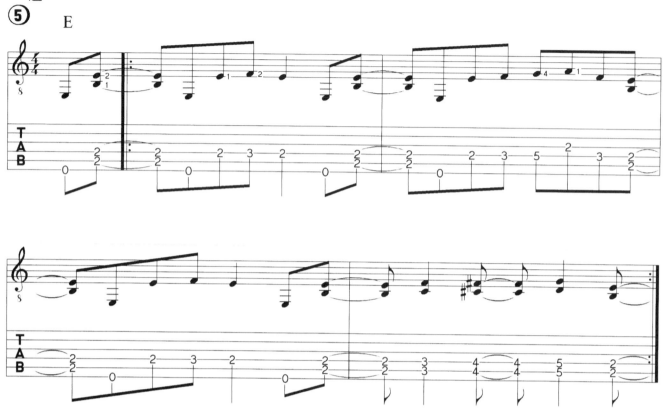

下面2個樂句包含了半音（半音音階）練習。據Hetfield本人所言，這就是他如何找到那種"精神失常式"如癡如狂的聲音。

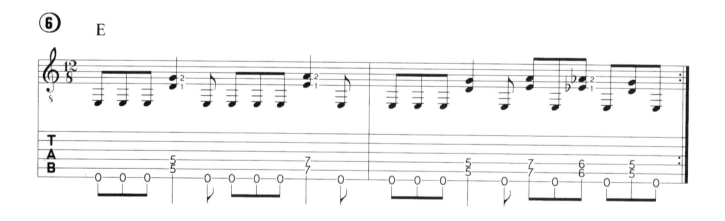

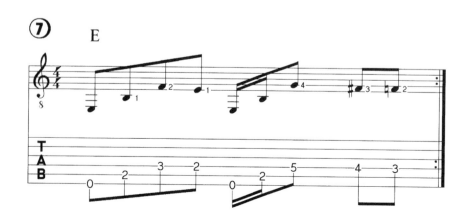

在樂句8、樂句9,我們把Hetfield風格的東西拼湊在了一起:低音E、強力和弦、♭5、♭9和半音階經過音樂句(Chromatic passing notes)。

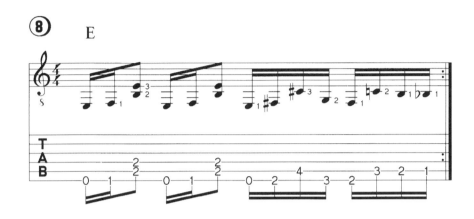

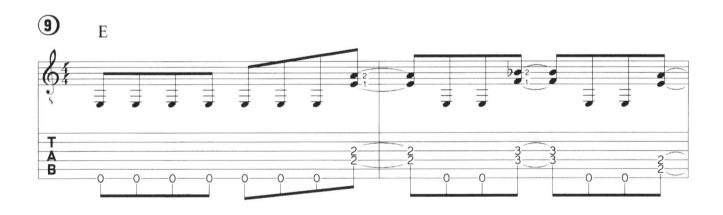

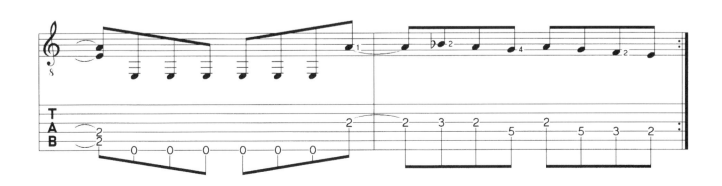

作為對James Hetfield風格介紹的結束部份，我們不妨看一看他的木吉他演奏。為了能夠得到彈奏的最佳效果，你最好還是用手指來撥弦。最後一小節的泛音，將你右手食指懸在12格之上。

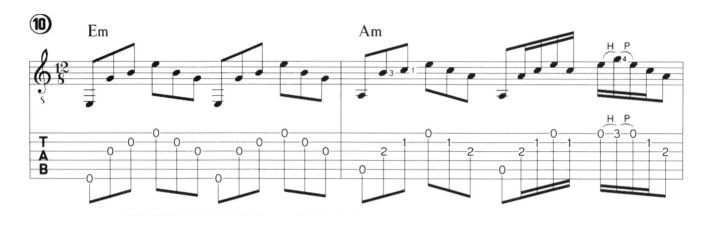

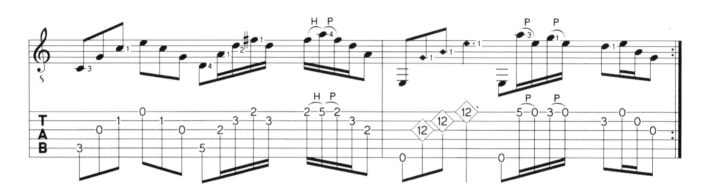

專輯目錄

面臨"新潮流"的重金屬

自從Billy Idol的專輯出版發行後，Steve Stevens的名字隨之成為搖滾吉他領域的一個專業術語。Steve彈奏的節奏吉他，加之瘋狂的效果（即他個人風格）使得音樂界側耳傾聽。他再次展現，節奏吉他仍然能創造出新鮮、原始的作品。

Steve Stevens

25歲時Steve便開始和Billy Idol合作，此前他幾乎沒在舞台上表演過。他在事業上十分執著：虛心向別人請教，每天練琴數小時，還去音樂學校學習。在紐約的一家夜總會裡，Steve和Billy設定了新的音樂方向，並同他一起製作了一張超級專輯-"Rebel Yell"。和Billy的合作取得成功後，他開始組建其他樂團，像Thompson Twins，他還為電影"Top Gun"演奏原聲音樂，並因此獲得葛萊美大獎。

現在，他正致力於與Atomic Playboys樂團合作，製作自己獨奏專輯，他已經和該樂團合作過一張LP（音樂大碟）。

所受音樂影響

Steve認為Pete Townsend（The Who）和Steve Howe（Yes）留給他的印象極為深刻，而且影響了他的音樂生涯。

風格特點

Steve竭盡全力地迴避"吉他英雄"（獨奏、主音吉他手）熱潮，他保持了只為"歌曲"彈奏的風格，為此他常演奏長度有限的樂曲，使用Feed back、搖桿技術和其他一些效果。Steve用電吉他模仿摩托車的聲音、重擊槍的聲音、戰艦的聲音，還有其他的效果音。Steve是才華橫溢的全方位吉他手，他那出眾的音樂表現總是那樣的無窮無盡。

音樂取材和聲部

Steve的演奏很傾向於藍調。他用藍調音階來編單音重覆樂句，同時還用四度音程、五度音程（雙音）來做重音。

音色

Steve擅長的音效是從清晰、透明到無限回授（Feedback）加失真，無所不通。他使用的是Hamer Strat吉他，外帶老式的Marshall擴大機，他的效果器一般是用TC 2290和Eventide Harmonizer（和音機）。另外，他喜歡使用Bradshaw切換系統，這樣他就可以隨心所欲的控制一切，他在錄製唱片專輯時，有時也會用Rockman。

節奏樂句

前2個樂句包含"刮弦"（Scratch）或是"幽靈音"（Ghost-note）。你可以用左手消音來得到這種效果。手指輕觸琴弦，但不要將弦緊壓在琴格上。

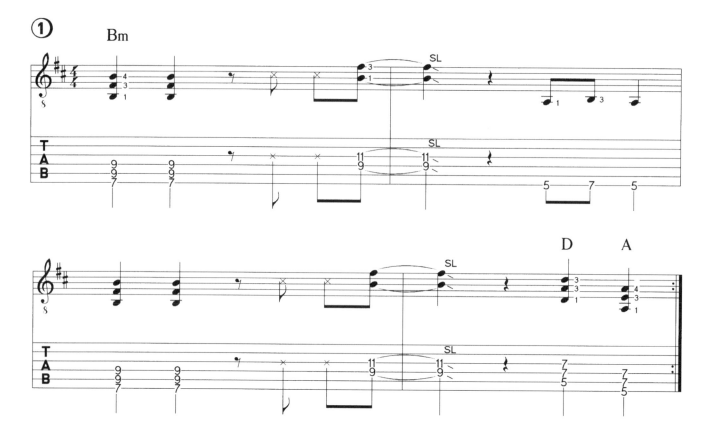

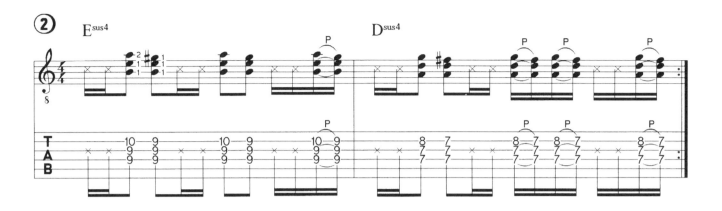

下一個樂句有鄉村音樂感覺的填音。彈6度音時，用第3指（無名指）滑弦。

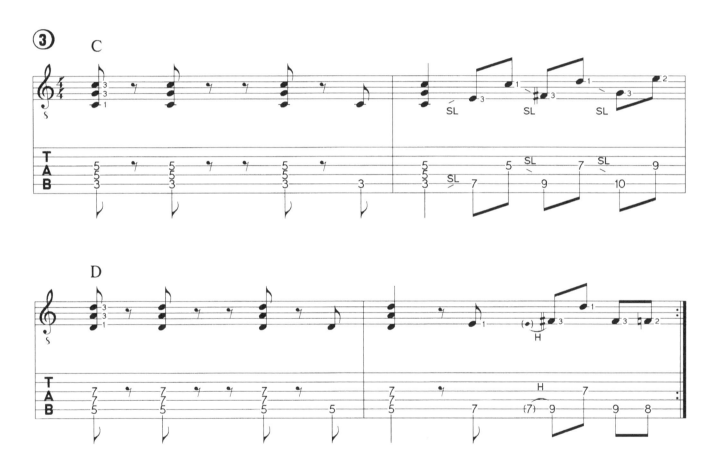

Rockabilly（見"貓王"Elvis Presley）之聲。想得到這種感覺，用搖桿。

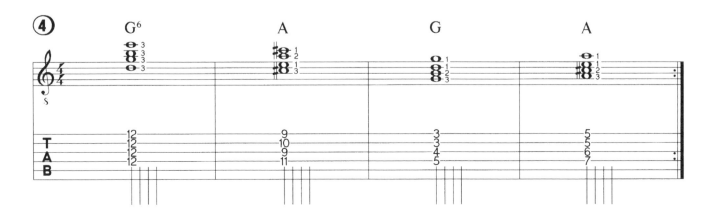

下一個範例中，你彈的是一串單音重覆樂句，其背景伴奏必須是不斷變換的。

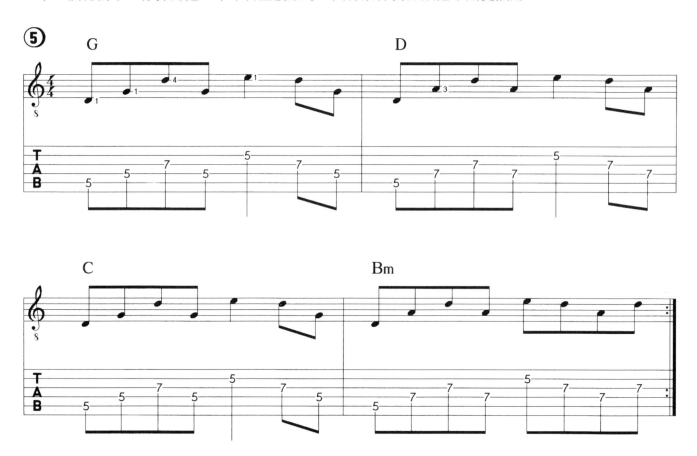

下面是一個A調的重金屬重覆樂句，同時含有一段A調的快速獨奏。

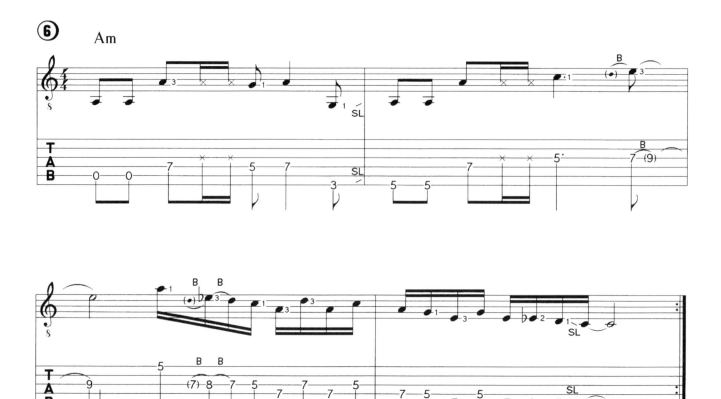

現在我們來試一試Funk吧！先以滑弦的方式連接第2小節、第6小節，然後用搖桿輕搖製造顫音，在第4小節及第8小節的音符要用右手消音。

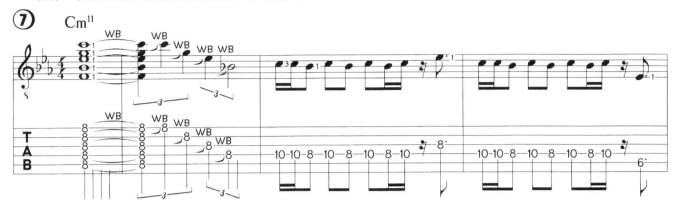

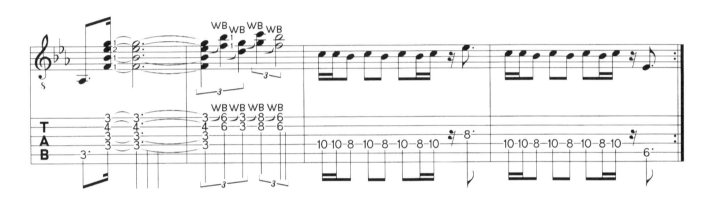

這就是Steve演奏的Rock'n Roll（全用下撥）。

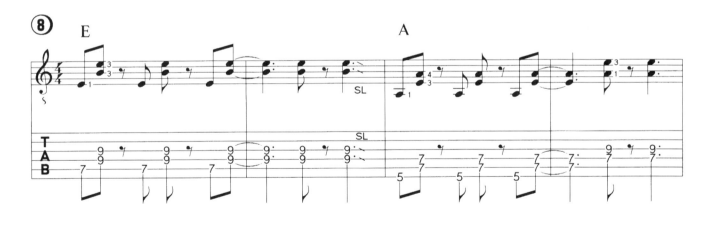

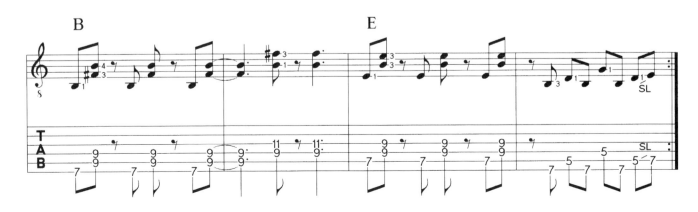

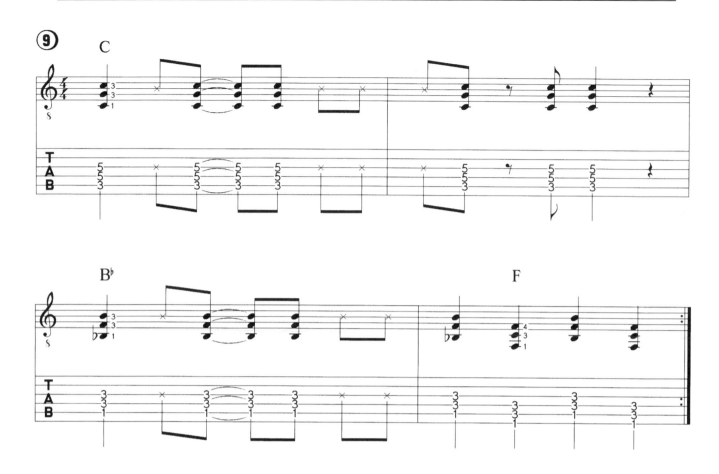

在最後一個範例中，我要大量運用四度音程，因為當使用大量失真時，一定要少用三度音，因為這樣的音讓人聽起來不舒服。

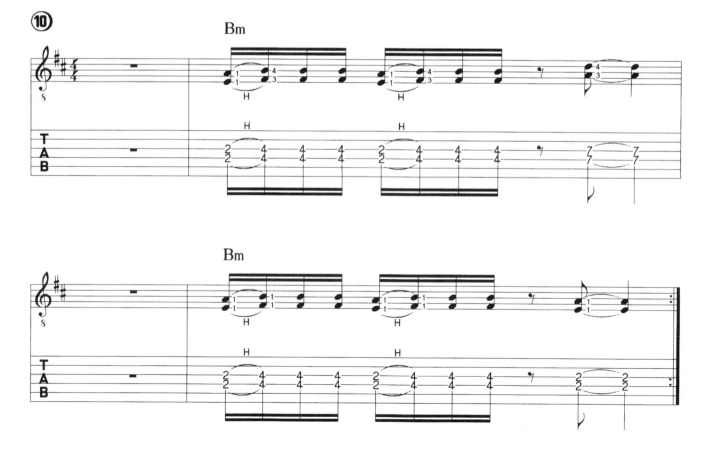

專輯目錄

"11 of the Best" 是內含Billy Idol以下專輯中經典曲目的精選輯，值得推薦！

Billy Idol，1982
Rebel Yell，1983
Vital Idol，1985
Whiplash Smile，1986

Steve Stevens的獨奏CD：

Atomic Playboys，1989

靈魂 / 雷鬼

"Soul"（靈魂）這個詞常常和60年代中期美國種族衝突激化聯繫在一起，同時我們也常聽到這個詞頻繁用在"黑人力量"時期的創作（Black Power）還有"黑色至美"運動中（Black is Beautiful）。"Soul"是非裔美國人60年代爭取平等權力時期的交點詞彙。

這些運動帶來的結果就是許多美國黑人開始更意識到自身歷史和傳統的重要；我們從歷史上音樂回歸"福音曲"（gospel）的傾向上就可以得知這些運動帶來的影響。配合鼓點、小號等樂器，靈魂樂（Soul）結合兄弟姐妹聚會（Soul brothers & sisters：宗教稱謂，並非血緣親屬）。Ray Charles、James Brown、Wilson Pickett和Aretha Franklin都用極大的熱情來演唱自己的歌曲，這種方式的歌唱成了黑人教堂中佈道傳教的內含之一。Soul這個詞真正的廣為流傳要歸功於華盛頓廣播電台WOL的功勞，這家電台向黑人聽眾播放了無數精彩節目。Soul音樂有兩大分支：其中一支是"Memphis"之音（美國城市墨菲斯）。這種風格融合了鄉村音樂、藍調音樂，以及南部諸州的福音曲的特點。另一分支就是"Motown"，一種較為複雜的靈魂樂（Soul），其目標是吸引白人聽眾。

70年代早期，Funk一詞被用來形容美國黑人流行音樂。Funk一詞源自Hard-bop（爵士樂中節奏較瘋狂的一種），其意為一種保持黑人傳統的演奏方式。70年代中期，Funk和Soul逐漸被迪斯可（Disco）所取代。Disco是一種大批生產出來的商業化舞曲，現今已經成了數以萬計的各膚色年輕人逃脫現實生活方式的音樂。

Rap（饒舌）、Breakdance（霹靂舞）和Hip-hop（嘻哈）成了80年代的熱銷音樂風格從Jazz-rap到重金屬Funk這三種風格已經和很多其他風格的音樂結合。

Steve Cropper、Jimmy Nolen、Nile Rodgers、Prince和Paul Jackson Jr.都堪稱Soul和Funk領域中吉他演奏的重量級人物，雖然在Soul和Funk風格中吉他的地位不如在搖滾樂中那麼顯赫，但是這些大師的成就與Soul和Funk音樂的發展壯大密不可分。

與Soul音樂風格發展歷程近似，60年代中期出現了第二次Ska復興音樂"非洲化"革命，其結果是一種加勒比音樂傳統與黑人流行歌曲的混合：Reggae。Reggae成了牙買加黑人新自信心的代表，這批黑人憑著他們對Rastafari（編者註：一種宗教名）的崇拜，更加深刻地意識到自身的文化根源是在非洲。這種音樂當中滲透著繁複、多層面的節奏，其中還伴隨著Ska的演奏。

靈曲人（Soulman）

與許多節奏吉他大師的命運一樣，Steve Cropper也是默默無聞，其音樂才華沒能得到應有的關注和認可。Cropper和Jimmy Nolen是靈魂樂（Soul）和放克（Funk）節奏吉他的開拓先鋒。由Cropper擔任伴奏的Wilson Pickett的"Funky Broadway"，或者Sam and Dave的"Soul man"，絕對堪稱經典之作。

Steve Cropper

由於受到早期R&B吉他大師的影響，Cropper於1962年與Booker T的M.G樂團合作，這是有史以來最偉大的R&B樂團之一。和這支樂團的合作一直持續到1970年，當時的他已經成為一名著名的錄音室吉他大師和伴奏大師。70年代後期他和具有傳奇色彩的樂團Blues Brothers合作。我個人認為，他在Otis Reddings的歌曲 "Sittin' on the Dock of the Bay" 中的演奏，標榜著他成就的最高點。

所受音樂影響

Cropper所受到的影響來自Five Royales樂團的R&B吉他手Lowman Pauling。

風格特點

Cropper的彈奏部份並不多，但是對於歌曲的成功來說，他的彈奏與主唱歌手有同等重要性。他的樂句十分簡單，是歌曲極佳的伴奏。

音樂取材和聲部

作為伴奏，Steve常用下方三根琴弦的major，major 6th 和屬7和弦。Cropper最為經典的演奏就是他使用具有鄉村感的六度音程，例如像 "Soul Man" 或是 "Dock of the Bay" 中的出色發揮。

G

C6

G

Cmaj7

音色

Telecasters和Fender擴大機讓Cropper的樂聲很清澈，很有鄉村氣息。

節奏樂句

讓我們直接來看樂句1，這裡我們有很典型的福音（樂）伴奏，其構成包含貝士音、和弦重音、藍調填音。在彈奏下面樂句時，用一些搖桿顫音你就彈到位了：Soul之聲，來吧！注意要有Shuffle的感覺。

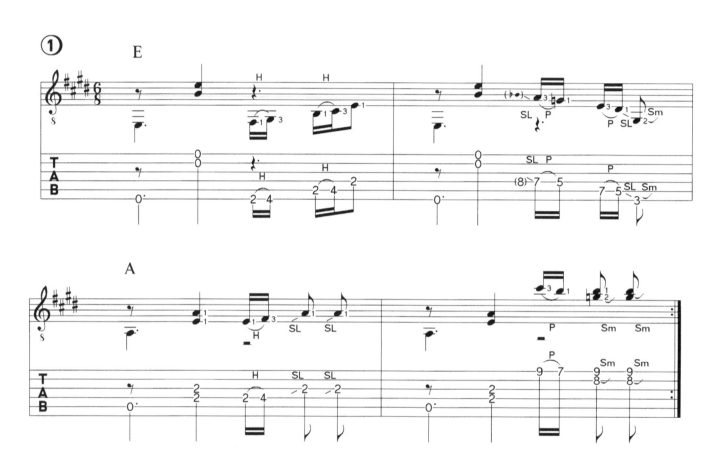

下面這個樂句是6/8節奏，在第4小節中，你會發現你只需在琴頸上面左右"滑"三度音就行了。

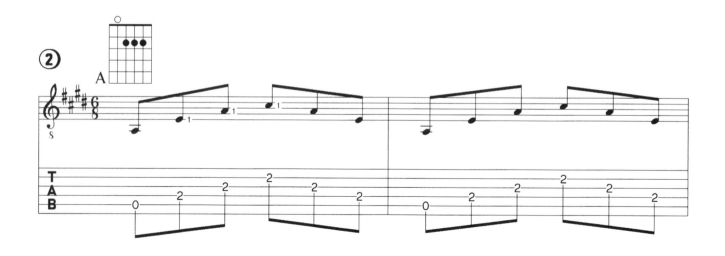

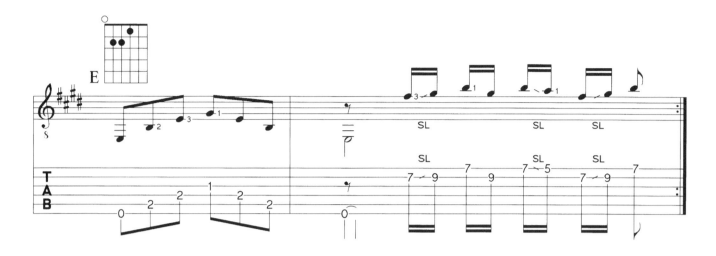

在下面這個例子中，我們可以了解到Steve對六度音程的特殊運用，它們都是以和弦中的5音和3音構成。

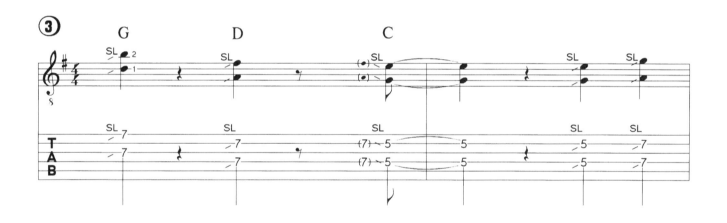

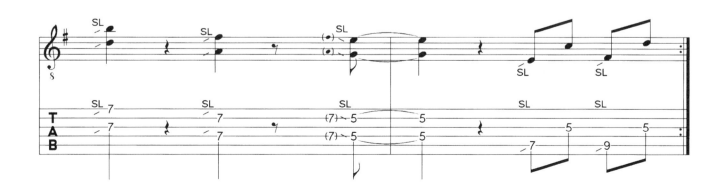

現在我們練習2個Cropper風格的鄉村-靈魂樂（Soul）的反覆樂句。要注意推弦，同時細心觀察三度音程和六度音程的用法。

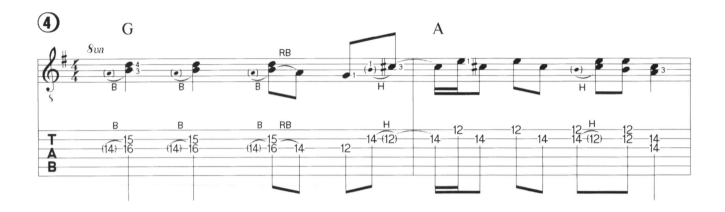

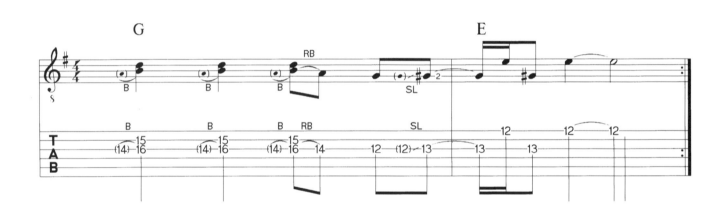

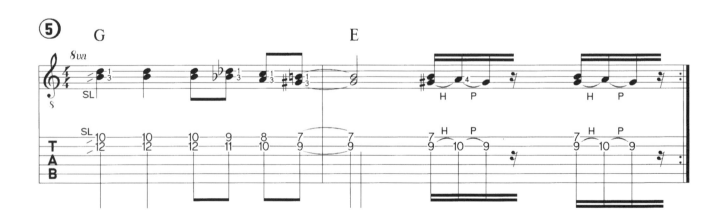

樂句6、樂句7是"Soul Man"風格的演奏，這兩個樂句影響著Cropper之後大部分的Soul或Funk吉他手。在樂句6中，要用上下交替撥弦來確保音樂結構完整。但特別注意不要把右手手腕搞僵了，也別把pick握太緊或太鬆（就像手中握著一隻小鳥，你不能放，否則牠會飛走，但又不能太緊）不然會傷著牠。

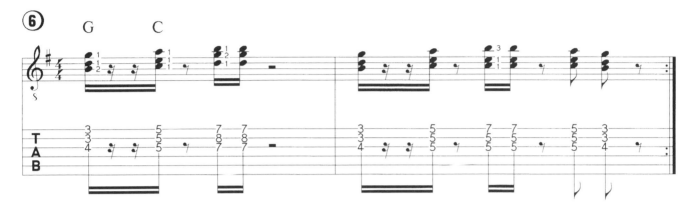

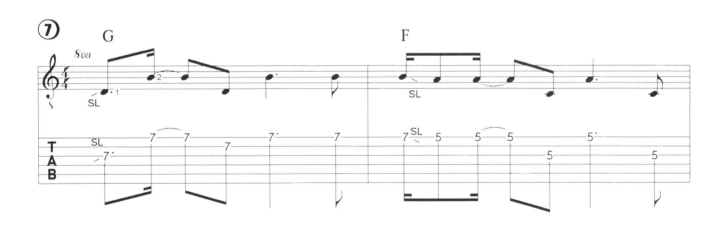

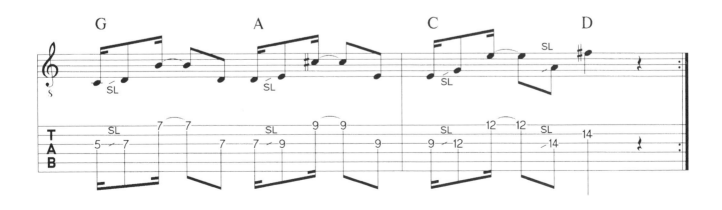

下面這段練習是Steve Cropper同Booker T.一起演奏時所使用的風格,強烈推薦在即興演奏時使用。

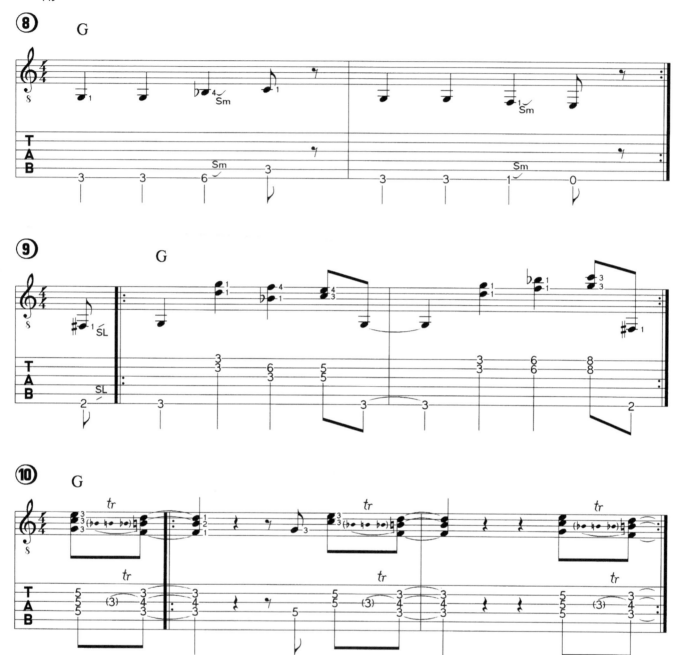

專輯目錄

Cropper最棒的重覆樂句(Riffs),你可以在以下專輯中找到

Best of Booker T. And The MG's
Best of Wilson Picket
Best of Sam and Dave
Best of Otis Redding

放克先鋒（Funk）

James Brown是人盡皆知的人物，但是很少有人知道他的吉他手吧！他就是Jimmy Nolen。Nolen稱得上是一位出色的R&B和靈魂樂（Soul）節奏吉他大師。他的和弦模式緊湊、簡單、易記，經常和鼓一起編成示範音樂，Nolen的和弦和鼓點結構是James Brown的音樂作品的重要組成部份。

Nolen的樂句呈現出極高的鑑賞力，而且能準確無誤地掌握樂句切入時機。他幾乎影響了後來所有的放克（Funk）和靈魂樂（Soul）吉他手（例如，Prince或者Nile Rodgers）。

1934年，Nolen在俄克拉哈馬市出生，他十幾歲時開始學吉也。T-Bone Walker對他產生巨大影響。50年代，他開始對R&B和Rock'n Roll產生濃厚興趣而且逐漸形成了自己的風格。他曾和Johnny Otis以及其它R&B樂團合作過。1965年同James Brown合作過。1970-72期間樂團曾一度解散，除此之外，他一直保持同James Brown的合作關係，長達8年之久。1983年Nolen不幸死於心臟病。

Jimmy Nolen

所受音樂影響

Nolen的音樂根基來自節奏藍調（Rhythm&Blues），他受T-Bone Walker和Chuck Berry的影響很大。

風格特點

Nolen典型的風格就在於他不斷重覆的節奏模式，雖然簡單卻非常精妙。和Reggae樂手的演奏方式有幾分相似，他也經常用略帶Shuffle感覺去彈奏十六分音符。

音樂取材和聲部

他愛用七音、九音和十三音和弦，比較簡潔的單音曲譜有時只有一到兩個音符（用右手手掌側面消音）。

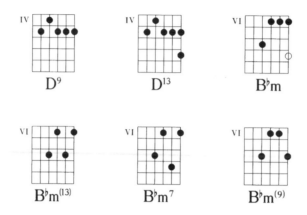

音色

Nolen演奏時使用Gibson ES-175和Straighter吉他，還有Stratocaster電吉他，內置效果裝置。Nolen用粗琴弦、高把位，外帶Fender Twin Reverb音箱。他強勁的打擊樂聲關鍵是靠重擊琴弦才得以實現。

節奏樂句

在下面的範例中，上下交替撥弦技巧的運用很關鍵，你必須能夠自由地上下擺動手腕，同時得持手臂鬆弛，這樣才能在穩定的演奏樂句下，同時還可以在某些音符彈奏上加大或縮小力度。所有的單音都需要右手手掌側面來消音。範例1是我們對上述要求的具體運用，它是以Dm和弦為伴奏。

①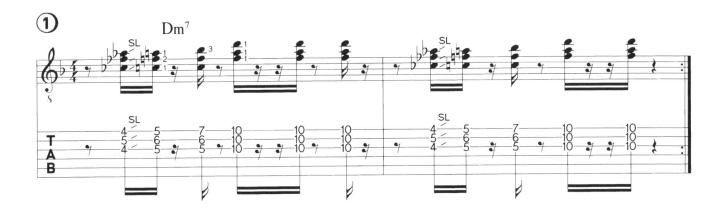

在下一曲例中，用右手消音。

②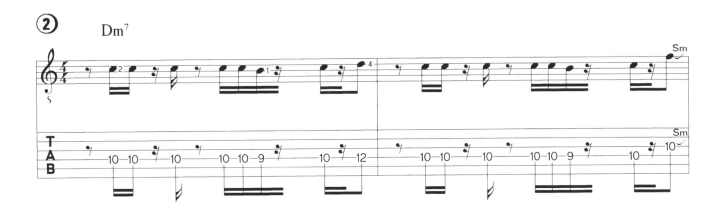

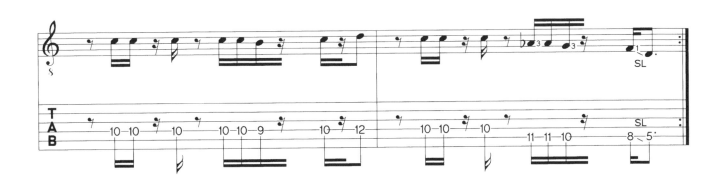

這回用左手消音，來產生一種"Ghost-note"的悶音效果。

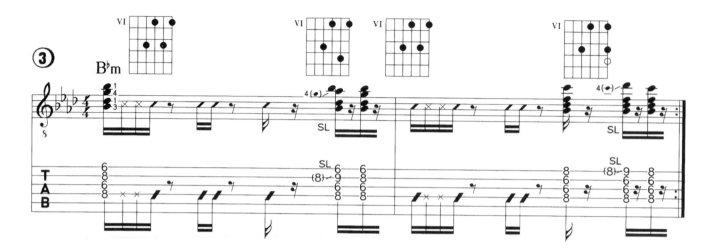

嘗試著用Shuffle的感覺彈奏下面曲例。

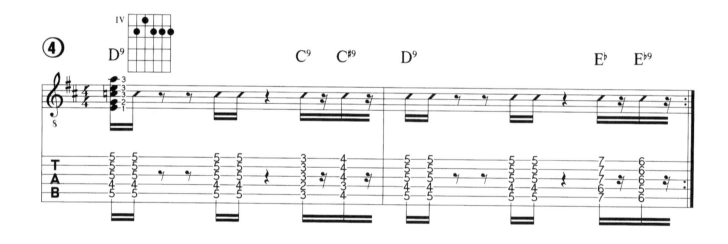

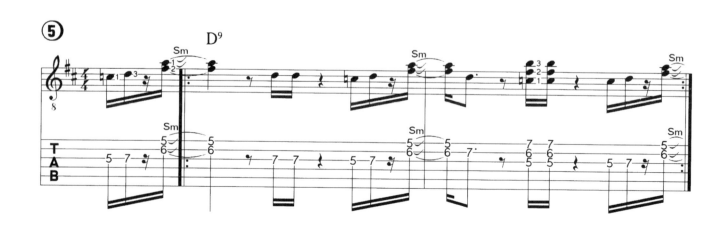

下面是一些關於屬9/13和弦的樂句，用右手對音符和Ghost note進行消音。注意你的交替擊弦技巧。（Ghost note是指當你用左手悶音同時右手刮弦時，會產生一種怪異的聲響效果）

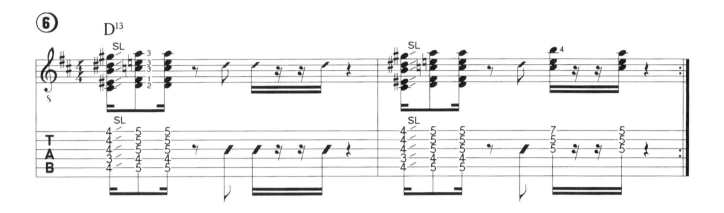

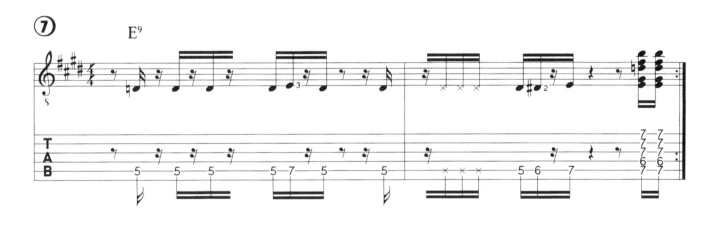

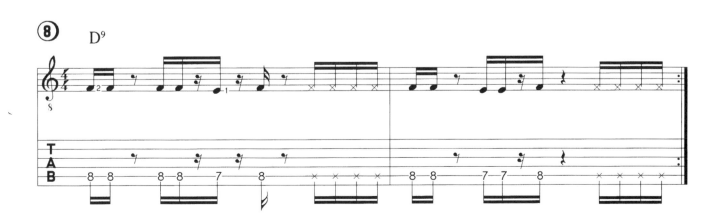

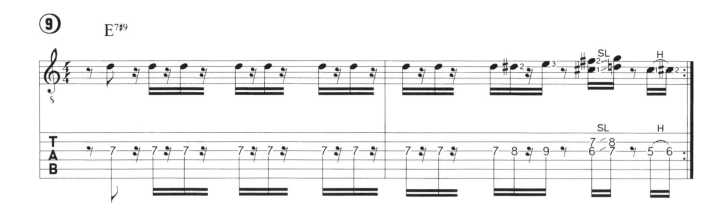

以major（D7#9）和弦或者minor（Dm7）和弦為伴奏，彈奏下面的樂句。

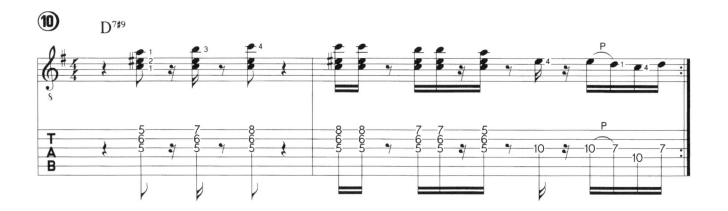

專輯目錄

Nolen的早期作品，我們能從"Rock'n Roll Revue"中聽到。當時Nolen與Johnny Otis合作。
至於要列出所有Nolen為James Brown的LP專輯曲目的話，那實在是太難了！（多不勝數，讀
者自選就"搞定"了！）

融合60年代，活躍80年代

現在，Nile Rodgers作為一名音樂製作人，（製作過Jeff Beck、Duran Duran、Hall and Oates、Peter Gabriel、INXS的專輯），在音樂圈內越來越舉足輕重。大家也許不知道，Nile Rodgers的老本行而且最擅長的其實是彈吉他。他製作的作品裡，那些精彩的節奏吉他部份就是由他本人彈奏的。

16歲時Nile離開加里佛尼亞州重新回到Bronx，他的吉他生涯由此開始。當時，Nile根本就沒有機會練琴，所以沒有樂團願意要Nile，這令他十分難堪，但他並未因此而放棄吉他。恰恰相反，他開始瘋狂地練琴。Nile把60年代，所有重要的藍調、搖滾和爵士吉他大師的經典作品都鑽研了一番。70年代，他在紐約的錄音室裡工作。1973年，他和Bernard Edwards相識，Edwards從此成為他的貝士手。他們二人開始尋找願意合作的唱片公司，Nile這時還兼做詞曲創作者。經過幾番周折，"Everybody Dance"終於獲得成功，樂團Chic也隨即誕生。這是一支活躍於80年代的迪斯可（Disco）和靈魂樂（Soul）的樂團。

Nile Rodgers

樂團發行了一些專輯，專輯的焦點在於Nile彈奏的節奏吉他，Nilie為80年代靈魂樂（Soul）和迪斯可（Disco）的風格墊定了基礎。

所受音樂影響

Nile收集了所有Jimi Hendrix的專輯，而且Hendrix的每支曲子他都會彈。他還非常喜歡爵士樂。Nile認為他的音樂根基主要來自以下人物：John mclaughlin、Wes montgomery和Django Reinhardt；薩克斯風手John Coltrane和Eric Dolphy；以及放克（Funk）吉他的先鋒人物Cropper和Nolen。

風格特點

Rodgers演奏節奏時，擅長模仿小號和鼓的 hi-hat。他的演奏過程始終圍繞著切分音（節奏重音早於節拍點）。這兩個特點和他準確的節拍感覺構成Rodgers的節奏形態。

音樂取材和聲部

他常用五聲音階,最愛用的和弦是Aminor和Asus(掛留和弦)。

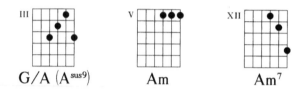

音色

Nile用的是搭配重琴弦的Tokai strat的電吉他。由於Nile出手很重,所以他必須一個小時左右就得換一套琴弦。巡迴演出時,他使用一款特殊製作的Guitarman吉他(有機玻璃的)。他的音色強勁、威猛,與Fender Twin音箱搭配使用是分不開的。

節奏樂句

在下面的範例中,平穩的交替上下撥弦技巧又一次成為準確演奏樂句的必要條件。千萬別忘記撥弦力量來自於手腕擺動。所以重擊琴弦,"Ghost-notes"就會很自然的從你手中傳出來。當然,左手消音也是必要的。在第1個例曲中,第4小節的十六分音符三連音要慢慢彈奏。

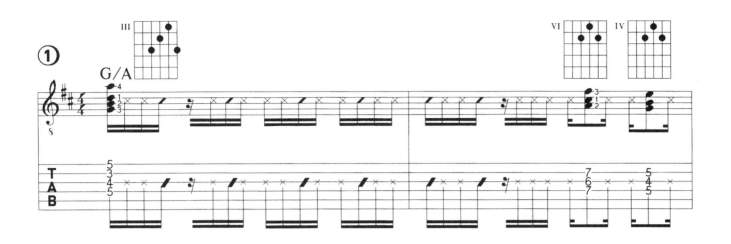

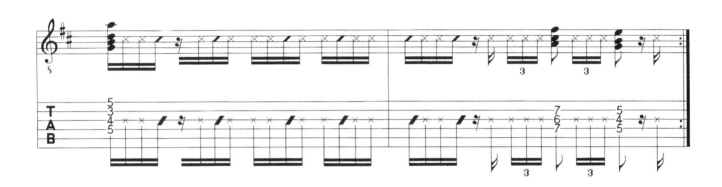

樂句2的單音是從和弦A^{7sus4} 和A⁷ 中而來的，記住用右手消音。

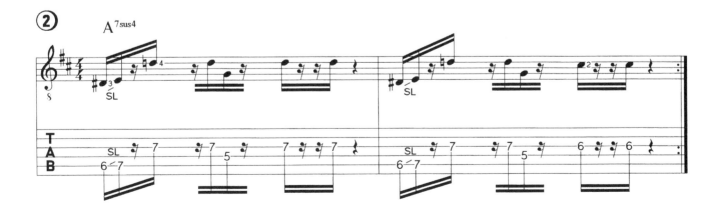

樂句3中，整個練習都是Rodgers的風格，同時也讓我們更了解到爵士樂對Rodgers演奏影響之深。嘗試不用Pick，用大姆指來彈這段樂句，這樣得到的音比較溫暖、圓潤。

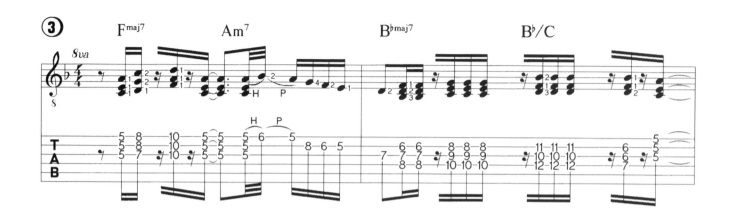

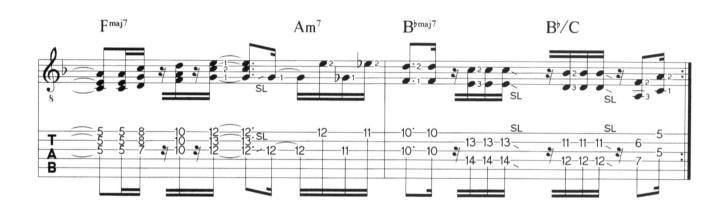

下面讓我們來模仿hi-hat吧！

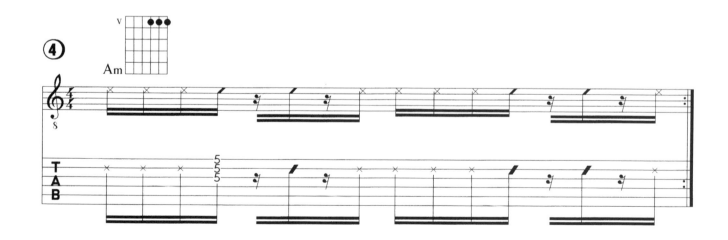

在下面的練習中，我們會進一步認識minor7的和聲效果，而你在放克（Funk）和靈魂樂（Soul）的調子中會發現很多相關的運用。

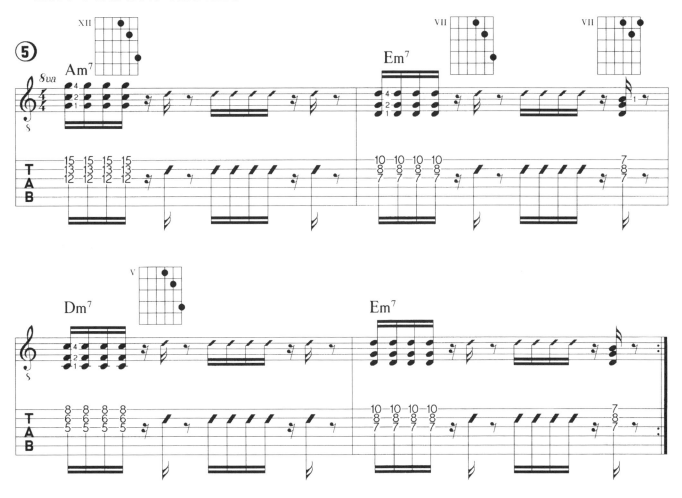

Rodgers總是在腦海中想著小號的重覆樂句，看一看下面這個例曲就知道了！

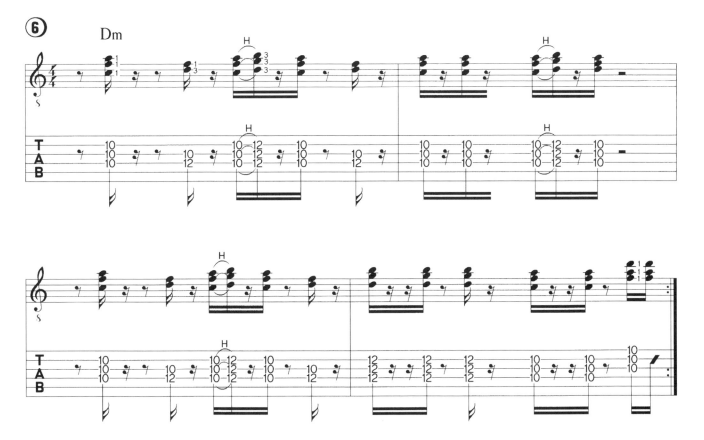

下面例曲，有點節奏獨奏的味道，既有單音又有和弦填音，樂句大部份音符來自於E dorian音階（D大調）。

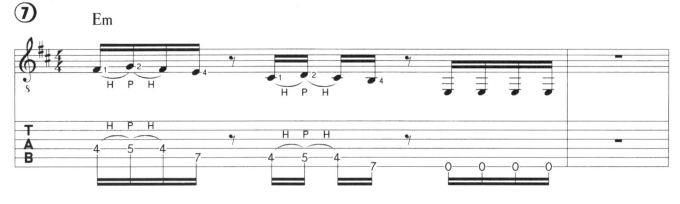

下面這個樂句要用右手消音，例9和例10都要大量的運用切分音，心思放在上下交替掃弦，這樣你才不會使節奏混成一團。

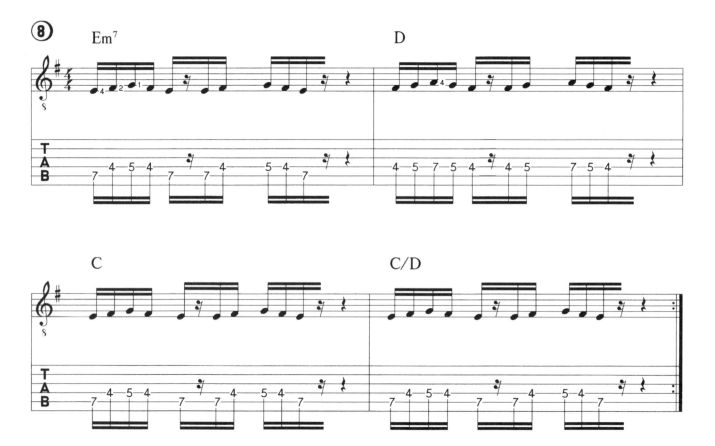

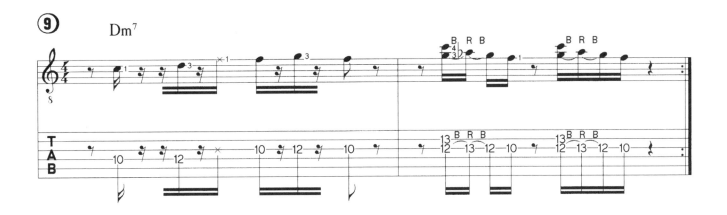

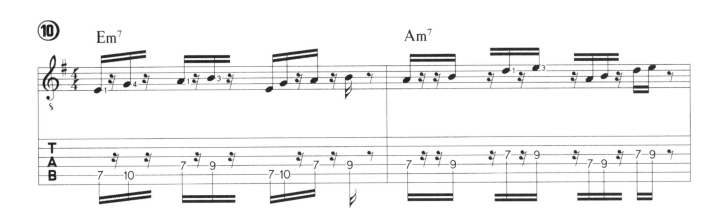

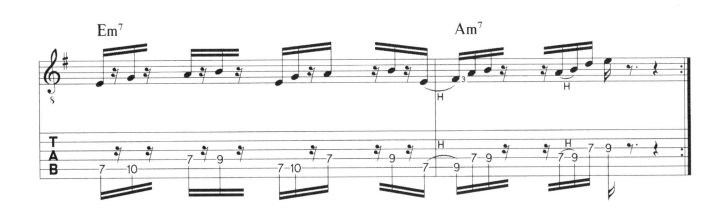

專輯目錄

Chic的LP（專輯） **Chic**，1978
 C'est Chic，1978
 Risque，1979
 Real People，1980
 Take It Off，1981
 Tongue In Chic，1982
 Believer，1983

他的獨奏LP（專輯） **Adventures In The Land of The Good Groove B-Movie Matinee**

Rodgers作為製作人和吉他手，曾在無數張其他藝人的暢銷專輯中出現。

下面就是一些他的經典傑作

Cindy Lauper **True colors**
Madonna **Like a Virgin**
David Bowie **Let's Dance**
Mick Jagger **She's The Boss**

性感的放克和搖滾

毋庸置疑，Prince是這個時代的音樂天才。他能演唱、彈琴、編曲，還在聲音和歌詞方面不斷創新，使得其它從事流行音樂的Disco的人望塵莫及。另外，他節奏吉他和主音吉他都彈得非常出色。

1958年Prince在明尼阿波利斯出生。他的父親是一位音樂家，母親在一支爵士樂團擔任主唱，所以Prince從小就受到音樂的薰陶。童年時，他還學習鋼琴，上音樂課時也非常認真勤奮。Prince履歷豐富，他曾在高中樂團演出過，還寫過不計其數的曲子。後來他白天在錄音室裡工作也參與了作詞和寫廣告插曲。18歲時，他來到紐約，希望能簽到一張唱片合同，但成功是需要耐心等待的。

一家新成立的經紀公司開始向唱片公司大力宣傳Prince，認為他是新的Stevie Wonder，而且從一開始，就要求合同裡規定由Prince來完成3張音樂大碟。這種要求非常罕見，當然也意味著一筆可觀收入。華納兄弟最終簽下這張合同。首張音樂大碟銷路平平，但單曲還算得上成功。直到第三張專輯，Prince才有所突破，而且成為了一名超級明星。

Prince

所受音樂影響

Prince受到Hendrix影響很深（聽一聽Purple Rain便知）。他的節奏樂句猛烈，充分展現他是Jimmy Nolen的歌迷。

風格特點

Prince喜歡演奏自己的樂曲，並親自演奏吉他加以伴奏，經典的藍調旋律、狂野的吉他獨奏和鼓的節奏結合，已成為他歌曲的標誌。

音樂取材和聲部

Prince愛用下面這些和弦：Minor11th、dominat9th、
dominat$^{7\#9}$（或minor7th）和增九和弦。儘管這些
和弦不是Prince發明的，但是所有人都稱這些和
弦為"Prince和弦"。

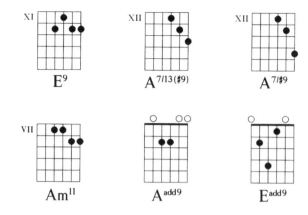

音色

他使用Hohner Telecaster和Auerswald吉他，錄製專輯時，他愛使用不同種類的效果器，這樣
聲音可以直接與吉他相呼應，製造出各式各樣的聲音。

節奏樂句

Prince是簡化和弦聲部的大師。人們幾乎可以從歌曲的第一個吉他重覆樂句中就聽出這就
是Prince的歌，這就是他聞名世界的E屬9th和弦聲部。順便提一下，他是從Freddy King的
"Hideaway" 學來的。

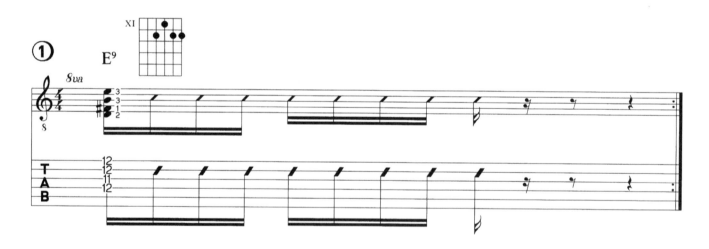

像Hendrix一樣，Prince愛用Wah-Wah，就算是#9聲部也是一個要重擊的和弦。

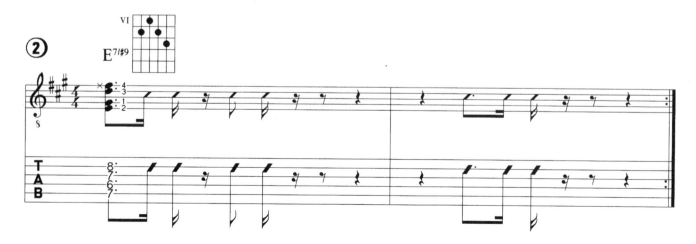

下面這些和弦既可以是major（大和弦），也可以是minor（小和弦）。

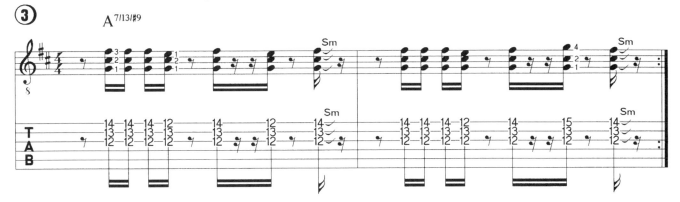

下面的和弦就是Prince的經典和弦：A¹¹

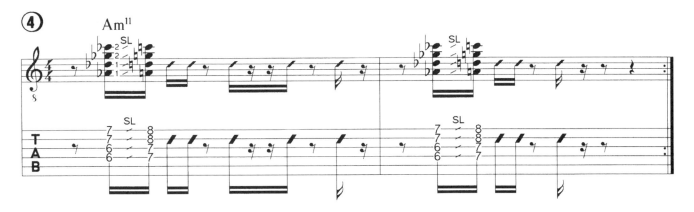

下面這組樂句非常適合為民謠伴奏，增9和弦給了樂句一種流暢的感覺。

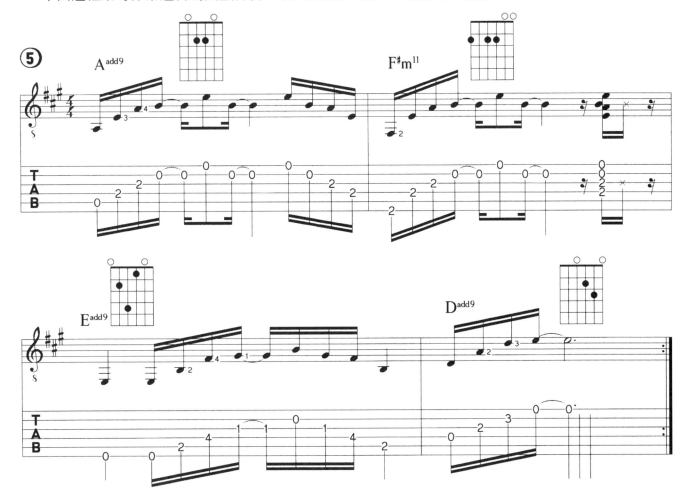

單音刮奏意味著你彈了多根弦，但卻只有一個音符發聲。你只有消音技術高超才能演奏自如。按一個F音（第5弦，第8格）用左手食指來按。現在用左手食指尖輕觸E弦來消音，然後其餘的4根琴弦都要用左手食指內側來消音。這樣你撥弦時只能聽到F，其他都是使用Ghost note悶音效果彈奏（譯者注：其實從下圖看，中指、無名指、小指也可以參與消音。）

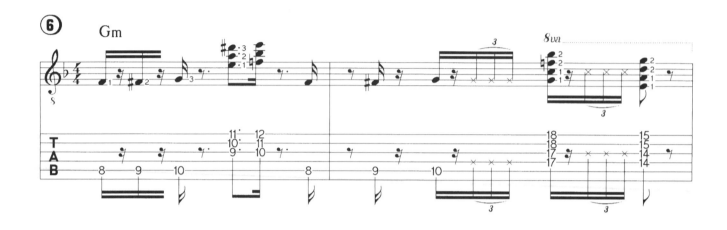

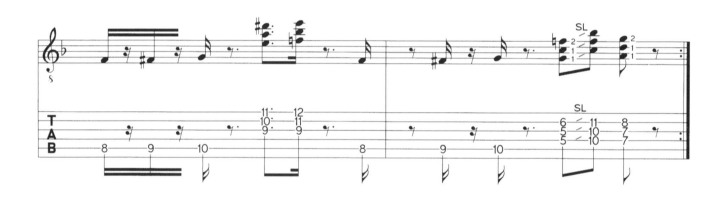

貝士配以簡潔的和弦重音。Prince也愛用這種演奏方式（很像管弦樂的演奏）。

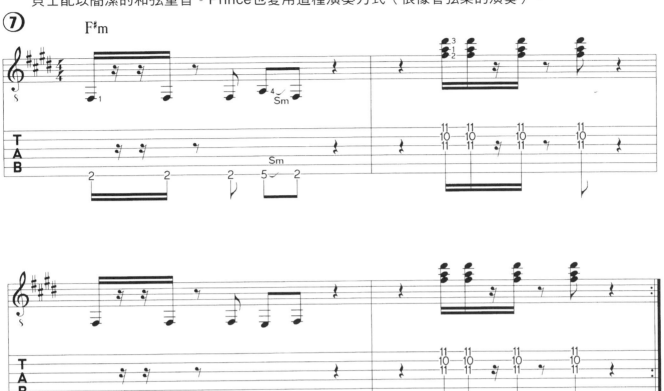

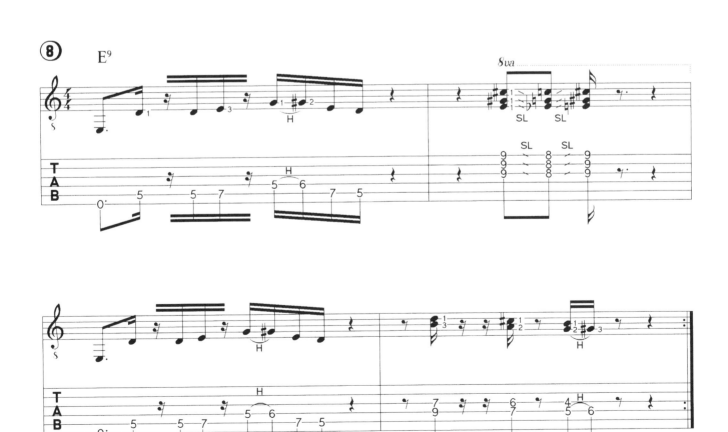

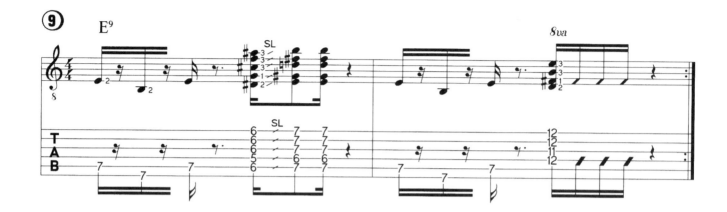

下面就是以F⁷和弦作為伴奏的小號樂句。

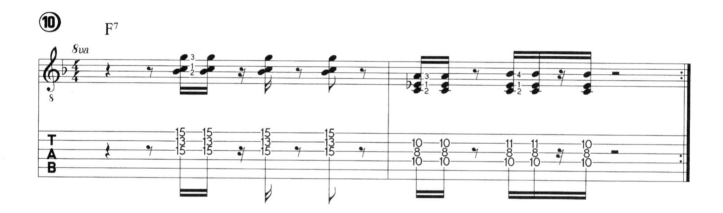

專輯目錄

我最欣賞的Prince專輯：　**Purple Rain**，1984

Sign Of The Times，1987

For You，1978

Prince，1980

Dirty Mind，1980

Controversy，1981

1999，1983

Around The World In A Day，1985

Parade，1986

Lovesexy，1988

Batman，1989

專業伴奏藝人

Paul Jackson Jr.是R&B領域最勤奮的錄音室吉他手之一。Michael Jackson、Whitney Houston、The Commodores和很多知名音樂人都曾與他合作過。他有一種音樂本能，知道該在何時何處將音樂發揮到極致。他的節拍拿捏得準確無誤，而且能閃電般就把創作理念表現在唱片上。Paul Jackson Jr.有自己的彈奏風格，然而同眾多錄音室大師的命運一樣，他也是默默無聞。雖然他的演奏理念豐富，是很多成功歌曲的重要組成部份，但是他的才華卻不受重視，不被欣賞。因此，有關於說明他早期事業或者作品的資料甚少。

Paul Jackson Jr.的遭遇在錄音室吉他手中實屬普遍，他們永遠站在超級明星的光環之後，但是沒有他們，那些巨星們的成功幾乎是不可能的。

所受音樂影響

幾乎所有靈魂樂（Soul）和放克（Funk）吉他手一樣，Paul也受到Steve Cropper和Jimmy Nolen的影響。另外，Nile Rodgers也對他產生了一定的影響。

風格特點

Paul Jackson Jr.是一位單音和雙音樂句的演奏大師。他的吉他演奏部份扮演著與歌手歌聲和鍵盤旋律相呼應的角色。（吉他聲部對其他樂聲的一種回應有時也很重要）。這些回應部份一般添加在整個歌曲的空隙處，所以常常不會被人們認為是某一種固定的"節奏結構"。儘管說，Paul彈得很精準，很清晰，但是他的樂句卻從來不像是一些什麼程式化的東西，他的感覺是常人難以捉摸的。

音樂取材和聲部

他的單音樂句全是來自於五聲音階和大調音階，而雙音，他常用三度音程和四度音程，他的典型和弦是：

Dm⁷（F）　　　　　Am⁷　　　　　Fᵐᵃʲ⁷

音色

他的吉他音色像鈴聲一般，清脆得彷彿是塊玻璃，你可以使用一款分置前、中、後拾音器的Strat
電吉他通過D.I.box發聲獲得這種效果。

節奏分句

在下面的例曲中，準確的右手消音（用右手手掌側面部份來消音）是不可少的，而節奏精確也是
這種音樂風格必要的組成部份，通常可借助節拍器的輔助來完成。

在樂句1中，你會發現四度音程和五度音程的運用。

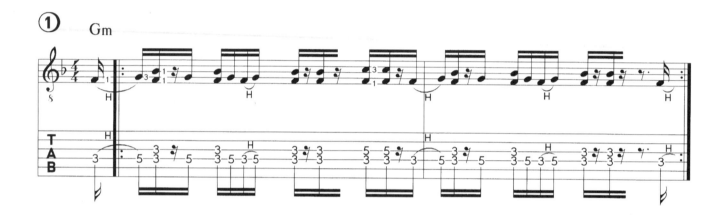

例曲2-4是Paul Jackson Jr.風格特色的單音曲。其中切分音樂句加上節奏，很類似像Conga打擊樂
般的重音效果。

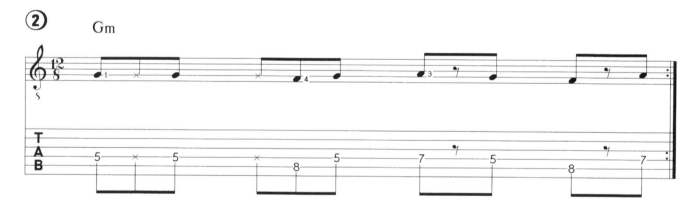

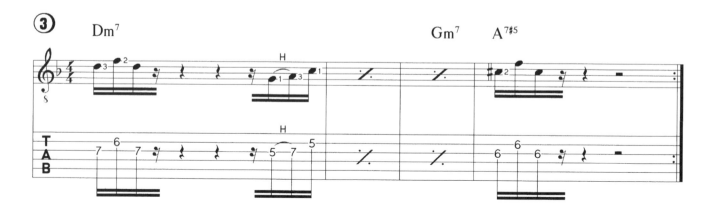

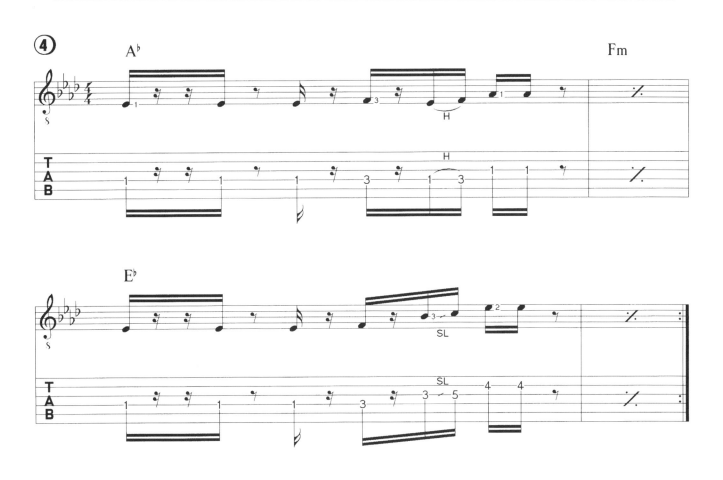

在第4小節中使用雙音插入在和弦中的樂句，要注意第4小節中的滑音。

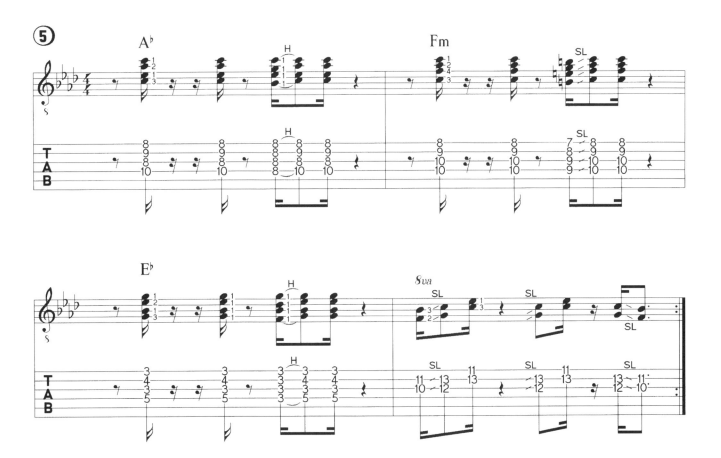

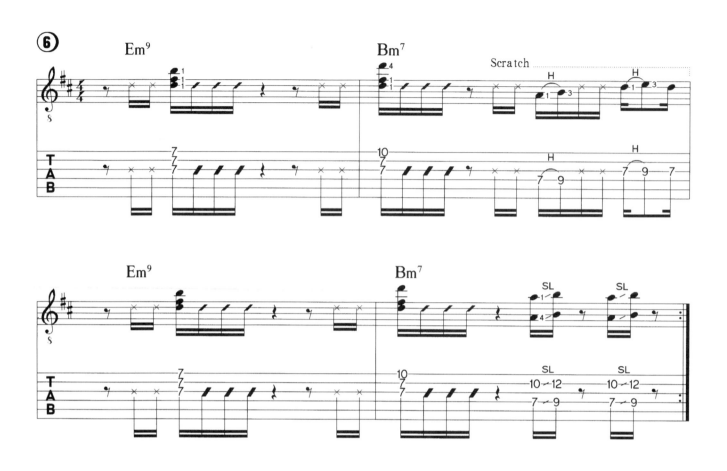

在下面四小節的例曲中，是用A#m7和D#7/♭9和弦作為伴奏的，可以配上單音樂句相結合。

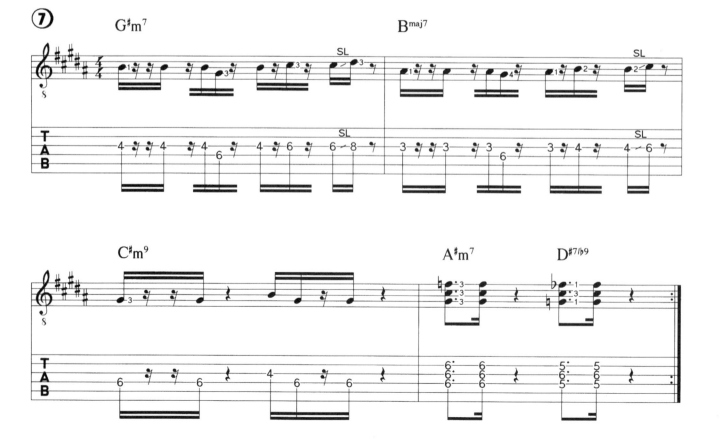

三度音程消音。

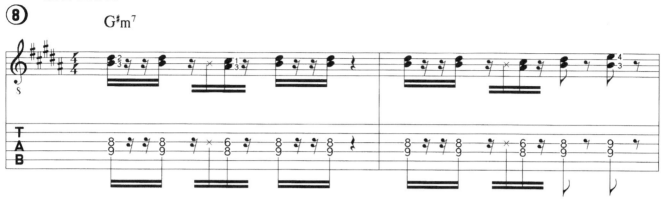

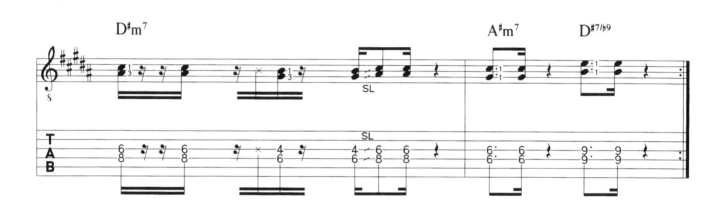

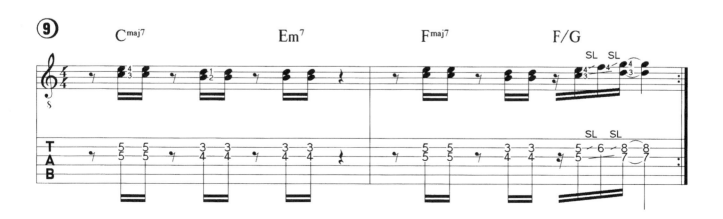

下一個例曲對於一首歌曲來說，能成為相當不錯的序曲或前奏，他們是從C、Em7、F和F/G和弦中直接提取出來的音符。

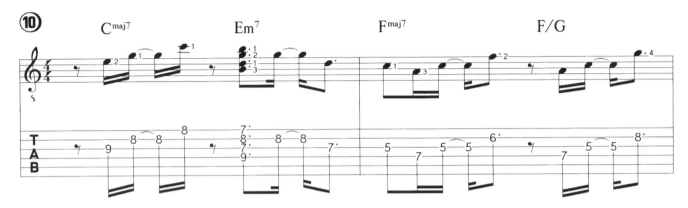

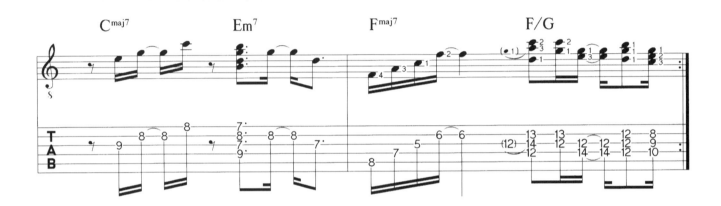

專輯目錄

想為Paul Jackson Jr.所彈過的歌曲列一張曲目單是很困難的，所以我只選了幾首經典曲目，
Paul Jacksoon Jr.同以下大師合作的有：

Commodores	**Nightshift**，1984	
Whitney Houston	**Whitney Houston**，1985	
Jefferey Osborn	**Don't Stop**	
Michael Jackson	**BAD**，1987	
Luther Vandross	**Power of Love**，1990	
獨奏LP（專輯）	**I Came To Play**，1998	

叛逆音樂大師

這種音樂風格是Ska音樂的衍生產物（Ska，牙買加的一種流行音樂）。也正是在這種音樂風格中，Rastafari，（一種絕大多數Reggae音樂人都無法割離的文化）扮演著極為重要的角色。這種音樂風格重新點燃了牙買加黑人自信自尊的火焰。70年代中期，Bob Marley和Wailers樂團讓全世界感受到了Reggae音樂的魅力。他賦予了搖滾樂一種政治意義，他的創作中，無論是歌唱還是撰寫Rock，都反映著牙買加的文化問題和令人傷感的國家問題。

Bob Marley不擅長吉他獨奏，他常和Peter Tosh共同分擔吉他演奏部份。儘管如此，Marley還是創作了很多歌曲，被譽為"Reggae旋律創作者中的完美天才"。他在Wailers樂團中擔任吉他手，他複雜、多層面的吉他演奏，對英國新浪潮運動影響巨大。受其影響的第一位也是最傑出的New Wave代言人就是警察合唱團（The Police）的Andy Summers。Bob Marley出生於1945年，是一名英國上尉和牙買加女子的後代。他的音樂生涯起步於60年代初期。受到美國R&B吉他手T-Bone Walker，B.B.King和Steve Cropper的影響，與Peter Tosh和Bunny Wailer一起創建了最初的Wailers樂團。

他們將非洲民謠音樂的多層次節奏與美國黑人流行歌曲混合起來。由於音樂生涯前期商業動作不順，他開始一個人闖蕩樂壇。他後來與音樂製作人Lee "Scratch" Perry簽約，Lee "Scratch" Perry是個反覆錄製的精英（在錄音室反覆錄製一個曲子或是加錄背景音）。後來像 "400 years" 和 "Soul Rebel" 不但成為了Bob Marley的經典力作，也同時確定了Reggae音樂未來發展的方向。1967年他憑借 "Rastaman Vibration" 一曲爬上了美國音樂歌曲榜，從此受到了全世界的關注和認可，經過了歐洲巡迴演唱會和美國紐約麥迪遜花園廣場的音樂之後，Marley一病不起。1981年他在與病魔抗爭了多年後，終於被癌症奪去了生命，享年36歲。他對80年代的搖滾樂影響之深是無可否認的。他大膽的歌詞和鏗鏘有力的音樂，加上 "狂叫" 的吉他，Bob Marley讓世界清醒了，這是搖滾樂在抹殺音樂內涵的商業市場中難得的一次刺激。

所受音樂影響

Marley受美國R&B吉他手T-Bone Walker、B.B.King和Steve Cropper影響頗深。

風格特點

Reggae的主要特點就是在4/4小節中第2和第4節拍點要加重音彈奏，複雜的吉他部份一般要三把吉他一起來演奏，給人一種典型的吉他 "Wailers" 聲效。

音樂取材和聲部

Marley的吉他演奏包括五聲音階、單音節奏和簡單的Major和弦minor和弦，所有這些構成了Marley的吉他曲目。

音色

Gibson Les Paul、Wah-WAh踏板、不帶失真。一款Marshall擴大機，再加上許多音樂感覺，就構成了"Wailers"樂團的聲效。

節奏樂句

下面所有的節奏律動都要彈得很中性，既不可以是Shuffle的感覺，也不可以是很平穩的感覺。最好大量地多聽Reggae類型的音樂。忘記理論，全憑感覺行事。樂句1和樂句2是兩把吉他同時彈奏的"一個"樂句。

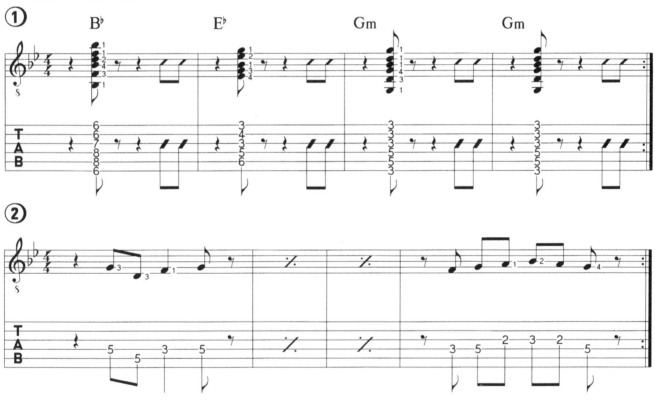

樂句3和樂句4同上面的樂句1、2是一樣的，注意例句3中第1、第3小節中的節奏，這些東西是Marley常用的。

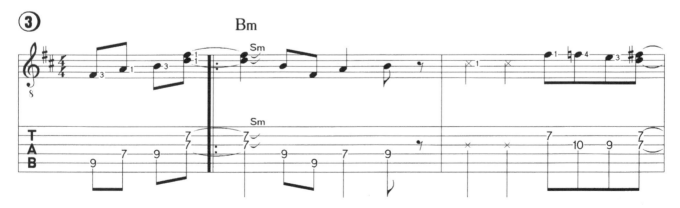

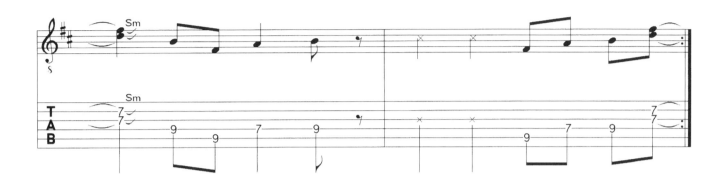

④

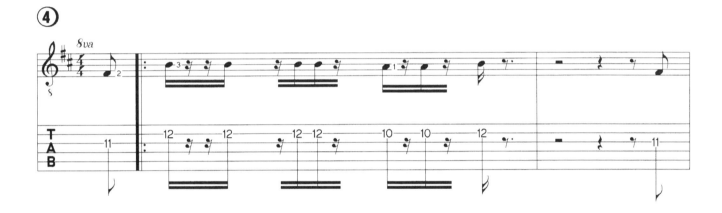

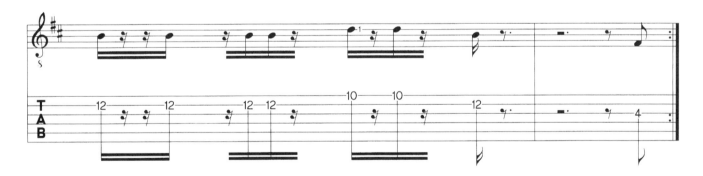

下面是一個Wah-Wah樂句。

⑤

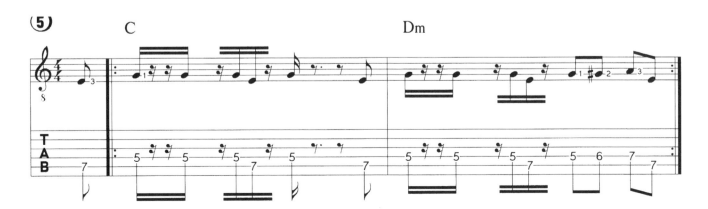

Marley的樂句很簡潔，但會直接穿過你的耳朵。除了major和minor三度和弦外，Marley還愛用屬9和弦（見Nolen）。

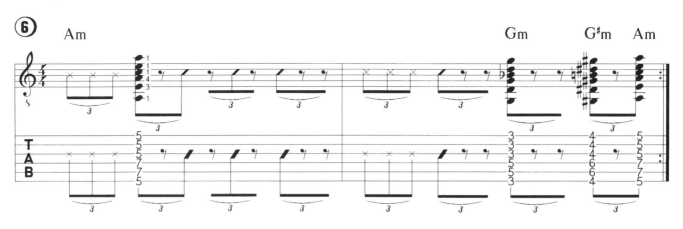

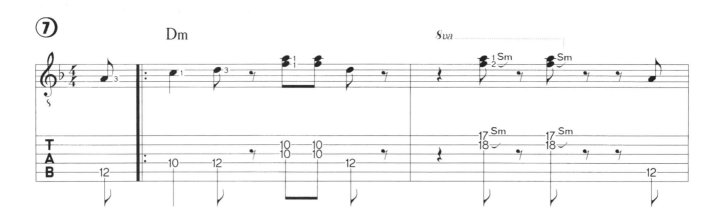

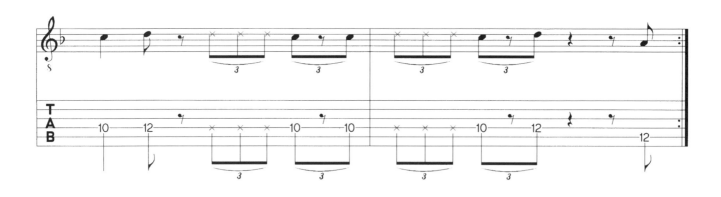

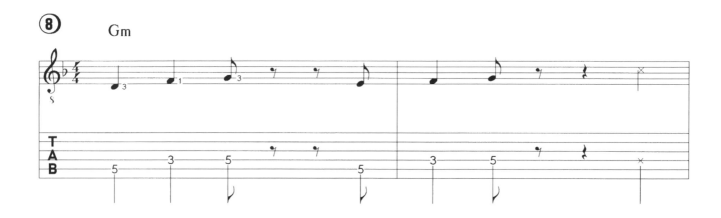

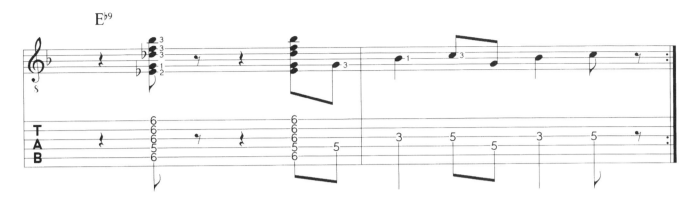

在下面的例曲中，兩把吉他互相配合，互相呼應，效果很不錯。

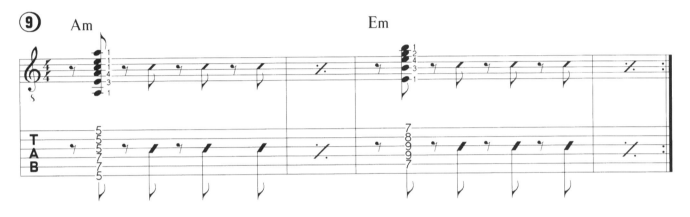

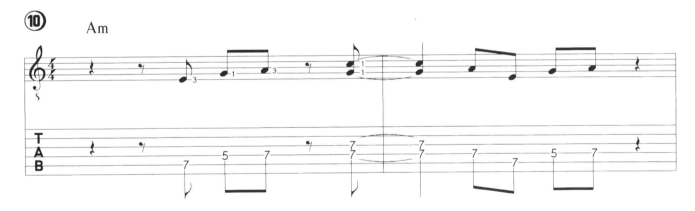

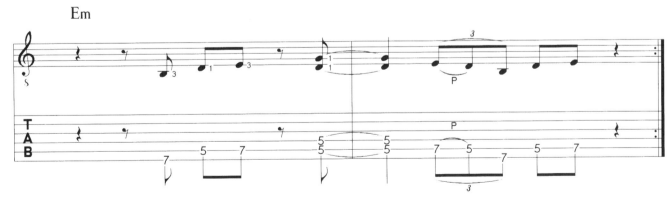

專輯目錄

因為Marley專輯實在是太多了，我僅推薦幾張經典之作：

Soul Rebel，1971
Rastaman Vibration，1976
Babylon By Bus，1978

新浪潮

70年代中期，"新浪潮"音樂粉墨登場，它是將誇張的商業搖滾重新定位後產生的音樂風格。70年代的英格蘭，人情冷漠，社會萎頓，龐克搖滾應勢而生，成為"新浪潮"的代言人，在"新浪潮"向全球音樂領域擴展的過程中發揮了很大的作用。在Sha和Reggae這兩股潮流迅速流行的同時，隨即產生了Devo、Talking Heads、Clash和The Police等一批樂團。就像beat和Rock新興時期一般，"新浪潮"大師們規定自己只能演奏簡單而沒有束縛感的作品。

這個時期，"新浪潮"的代表人物有Andy Summers（The Police）和The Edge（U2）。他們不僅音色有特色，而且把吉他演奏提升到一個全新的層面。

The Police（警察合唱團）

Andy Summers是集眾多吉他大師的風格和音效於一身的吉他手。他的演奏在吉他界產生了深遠的影響。而且使自創的The Police音樂風格鮮明，有自己的特色。The Police成為活躍在80年代的一支超級組合。

Andy Summers於1943年在英格蘭的布萊克浦出生。16歲時他就已經堅持定期練琴，而且靠彈琴謀生。他事業的早期階段主要和幾支樂團合作過，Soft Machine和Eric Burdon和The Animals。1977年他加入The Police。在三和弦龐克運動中，他們敢於舞台上表演不尋常和弦（即拖拍和弦）與和弦聲部。他們綜合運用龐克、搖滾和雷鬼 並且以自己的方式重新詮釋，不但沒有隨波逐流，而且成為了"新浪潮"的奠基人。The Police共發行了7張具有創新意義的專輯，但是由於樂團成員都想致力於個人獨奏專輯，樂團成員（Summers Stewart Copeland和Sting），所以樂團解散。此後Andy Summers一直在洛杉機居住，還發行了一些更具創新性的爵士風格的專輯（其中一張是和

Andy Summers

Robert Fripp合作的）。在這些作品中他都表現出非凡的創作才華。

所受音樂影響

Summers所受影響主要來自Jimi Hendrix，爵士吉他大師Barney Kessel和Wes Montgomery。

風格特點

Andy主要是一位節奏吉他手，但是他的思維方式更像一個鍵盤手。Andy像鍵盤手那樣將和弦和單音連接在一起，以製造出打底的效果，為歌曲營造了無與倫比的伴奏。

音樂取材和聲部

Summers最典型的演奏風格就是愛用開放式和弦與延伸和弦，這樣他就可以製造一種"半音"或"全音"式的"延音"，他的單音填音都是從和弦裡演變過來的，帶有五聲音階的味道。

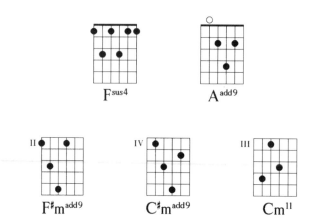

音色

Andy與眾不同的音樂取材，加上他的Tele吉他以及合唱與混響效果的使用，使他的音樂頗具"空間感"，這種風格影響了許多後來的吉他手，如The Edge（U2的吉他手）。

節奏樂句

從樂句1和樂句2中我們看到了Summers演奏中受Reggae影響頗深。所以你要集中注意力用右手重擊三根琴弦。注意，例曲2中的sus⁴和弦，這是他風格的特殊之處。

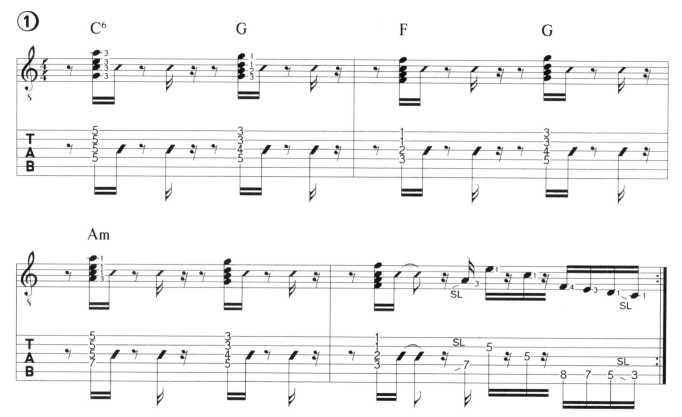

在下面的曲例中，雙音部份要用右手手掌消音。

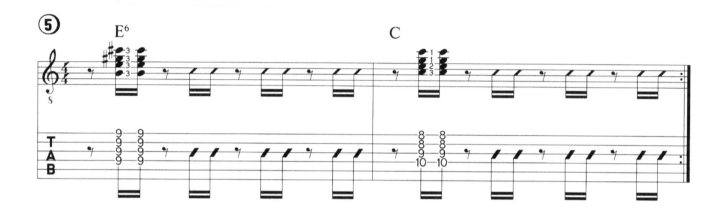

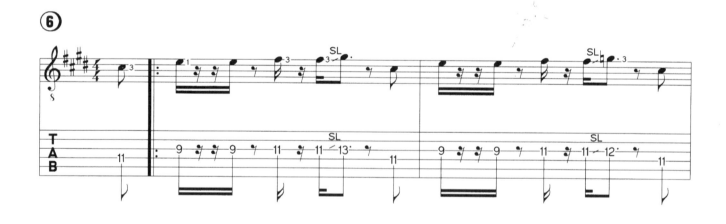

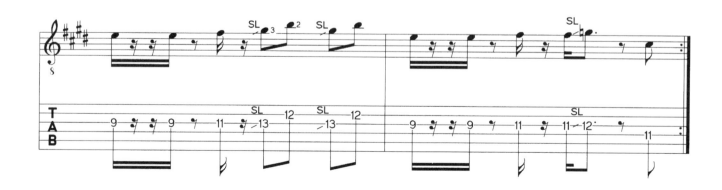

帶迴音效果的C minor單音節奏樂句。

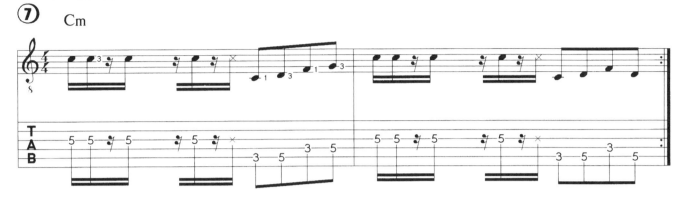

下面是一個固定音型的重覆樂句,當然後面的背景伴奏是要變化的,這是Andy的另一拿手絕活,記住,這段樂句中右手消音也是必須的。

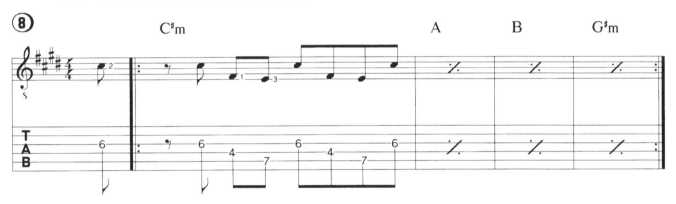

下面我們來看一看增九和弦的運用吧!如果你在練習這些和弦感到手指疼痛,就停下來休息一會兒,並放鬆一下你的手指。

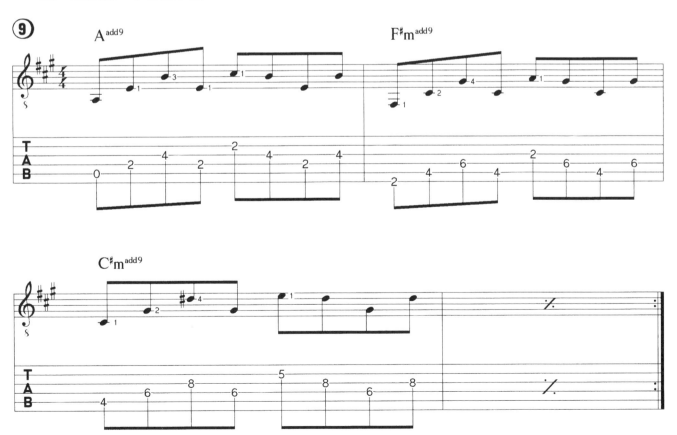

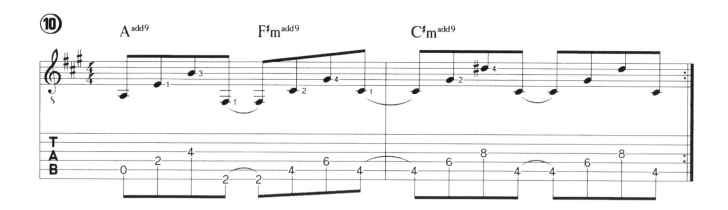

專輯目錄

The Police的LP **Outlandos D'Amour**，1979
 Regatta De Blanc，1979
 Zenyatta Mondatta，1980
 Ghost In The Machine，1981
 Synchronicity，1983

Summers的獨奏LP **I Advance Masket**，1982
 Bewitched，1984
 Mysterious Barricades，1988
 The Golden Wire，1989
 Charming Snake，1990

你可以在Peter Fischer的《主奏吉他大師》中找到更多Andy Summers的樂句練習（我們已經出版）。

U2樂團

在演奏方式上有所突破並取得成功是需要
創新精神的。U2樂團的The Edge堪稱一位
吉他天才,他透過擴大機成功地製作出了
人們聞所未聞的聲音。

他於1960年在愛爾蘭的都伯林出生,至今
仍在那裡居住,童年時學過鋼琴,後轉學
吉他。他同三位朋友一起組建了一支樂團
,在車庫裡練習演奏,這就是U2的雛型。
由於這四位年輕的音樂人對音樂 "一無所
知" ,也不願意模仿其他人,所以他們形
成了自己的獨特風格,這是一種與傳統音
樂大相徑庭的風格。Bone主唱的歌詞和舞
台表演,加之Edge獨樹一格的吉他風格,
成為舞台上兩大亮點。Edge的吉他哲學是
 "More is less" ,所以他在樂團裡總是扮
演伴奏者的角色,Edge是一位極具創造力
的節奏吉他大師,而且他還是這一領域的
楷模。

David Evans

譯者注:Darid Evans就是The Edge

所受音樂影響

主要影響來自 "新浪潮" 大師Tom Verlaine(Television)和Andy Summers(The Police)。

風格特點

The Edge對於傳統和弦的掌握有限,而且他似乎也對傳統和弦沒什麼興趣。他隨心所欲地調整
琴的音高,從而找到全新的,別人從未彈過的和聲理念。和Andy Summers一樣,Edge的演奏
方式也和鍵盤手有幾分相似。

音樂取材和聲部

Edge對音階不是情有獨鍾,他一般迴避三度音,只
用二至三音符來編一個和弦。而這些和弦,他會進
一步加高一個八度,重覆使用。

Dsus4 D

音色

Edge主要使用Gibson Explorer、Fender Strat和Telecaster電吉他，有時他會另外使用一款
Vox.AC 30音箱的失真效果器產生回授和失真。儘管他在用電子泛音加延音（Delay）效果時，
會有滋滋的噪音和很強的回授，但是Edge還是對它情有獨鍾。Edge的樂句中，延音（Delay）
效果很重要，彷彿延音效果和他的音符是一體，（沒有了延音效果，那個音符好像就不存在了
）他使用011和012粗的琴弦，同時愛用Pick的粗糙面撥琴，以獲得那種鋒銳的聲音。

節奏樂句

在樂句1中，開放弦音符的使用在效果上很有味道。

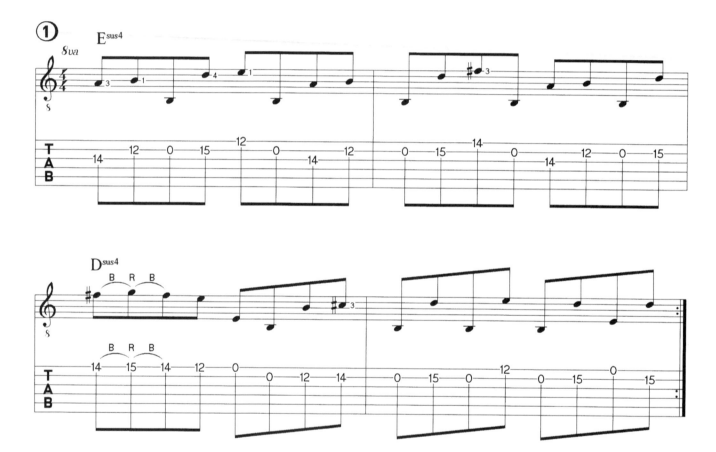

下面我們該研究一下古典音樂中的泛音技術了。用右手食指輕觸比所按音符高12格的位置，用
大姆指和中指夾住Pick，同時重擊琴弦，與此同時放開按琴弦的手指。

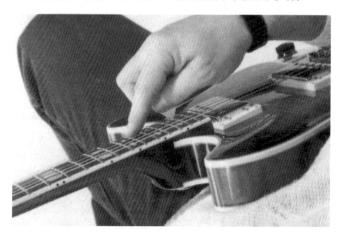

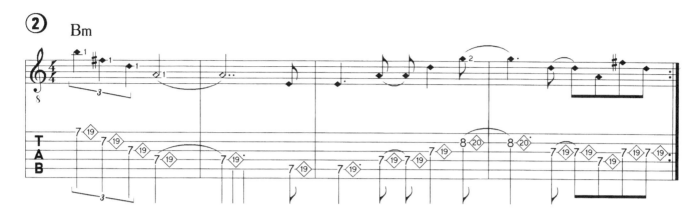

你在5格、12格處（是開放弦的八度音）有自然泛音，第7格處也有自然泛音（是開放弦的五度），這些泛音與G大調或E Minor和弦都非常和諧。

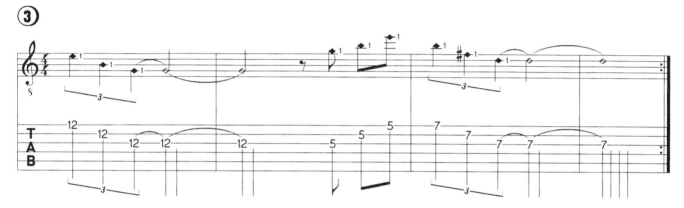

讓我們看一看帶延音的樂句吧！帶延音的標記都在譜面上有特殊標明，請試奏一下例曲，讓延音帶給你最好聽的效果。

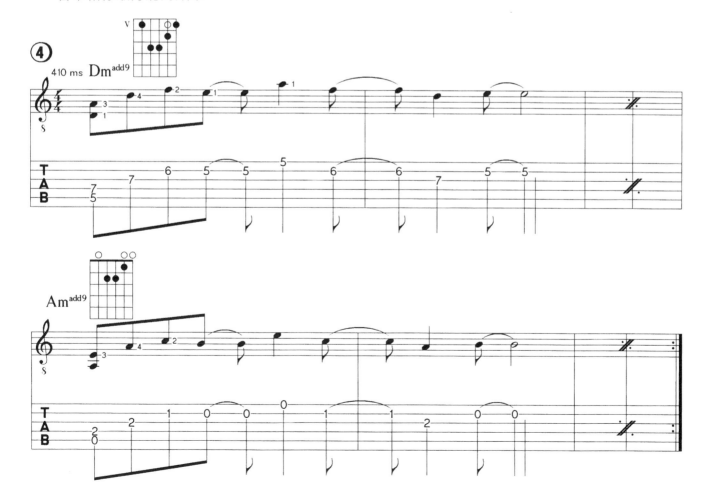

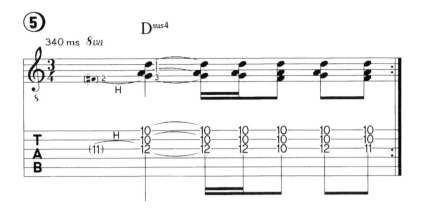

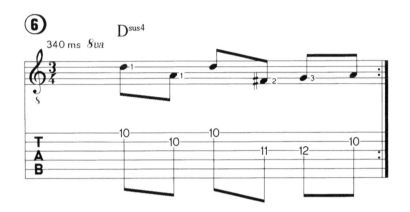

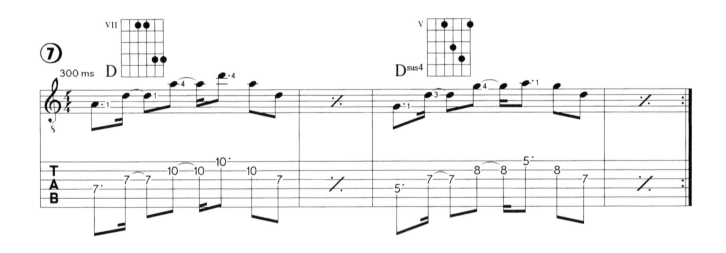

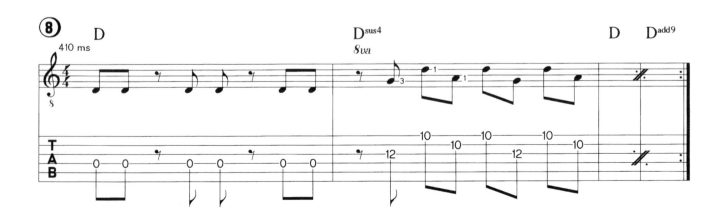

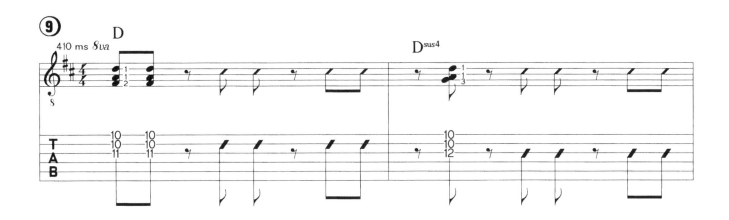

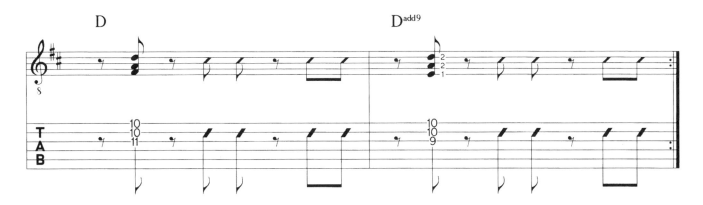

作為結束部份，下面這段例曲是Edge風格的Funk節奏樂句，很有對Jimmy Nolen紀念的味道。

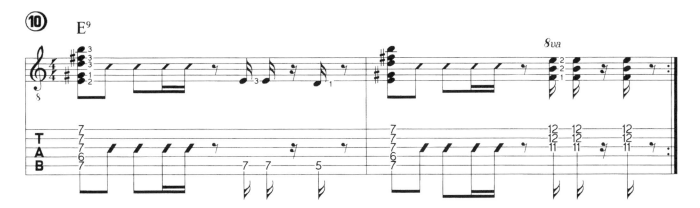

專輯目錄

鄉村

鄉村音樂就是北美白人的民謠，最初由北歐移民者帶到阿巴拉契亞山脈，這裡至今仍被認為是
鄉村音樂的發源地。20年代早期，鄉村音樂開始了"商業"運作，其推廣方式十分罕見，當時
鄉村音樂又被稱為"Hillbilly"（本意是個貶義詞，指來自落後偏遠地區的人）。在鄉村音樂
發展的過程中，田納西的納什維爾廣播台的WSM發揮了重要作用，因為那時這家電台每週都
播放名為"Grand Ole Opry"的現場表演。這樣一來，許多偉大的鄉村音樂明星開始為觀眾
所知曉。30年代末，在好萊塢的影響下，一個浪漫而且愛冒險的人物形象"愛唱歌的牛仔"誕
生了。與此同時，一種新型的音樂形式開始在納什維爾地區流行。這種音樂隨後被命名為"鄉
村和西部"（Country+Western），音樂創作十分專業，問世後立刻受到聽眾的喜愛。現在，
Hillbilly成為了真正的北美白人民謠的代名詞，而C+W與最初的鄉村音樂，和最初定居者的艱辛
生活沒有任何瓜葛。

在吉他進入鄉村音樂之前，弦樂部份的演奏一直是用Banjo（斑鳩琴）、Fiddle（古提琴）和
Mandolin（曼陀鈴）。這種情況一直延續到1910年左右，儘管在北美各膚色人種之間有著重大
矛盾和衝突，但這並沒能影響眾多的白人吉他手向黑人音樂家學習藍調演奏。在鄉村音樂中，
和弦得到了進一步發展，手指撥弦技術也是如此，鄉村吉他演奏的發展使之在20年代獨領風騷
，尤其是有了像鄉村歌手兼吉他手Jimmy Rodgers的出現，他的和弦伴奏無與倫比（鑑於本書
篇幅有限，我不得不忍痛割愛把他從這部份刪除）。30年代，又有了C+W明星Merle Travis，
是他真正讓手指撥弦變得廣為流行。鄉村搖滾Albert Lee用他那多層面的精湛撥弦技術征服了
60年代後的音樂世界，但Albert Lee的撥弦技術，也是Merle Travis鄉村音樂的產物。

鄉村音樂撥弦至尊

聽過"Travis撥弦"嗎？這種技巧是以Merle Travis命名的，直到今天他仍然是最出色的鄉村吉他大師之一。他將手指撥弦提升到完美境界。在他之後，幾乎無人能達到同等境地。貓王早期的專輯裡面（例如，"That's Allright"），Scotty Moore就以Travis的方式彈奏，這種技巧就成了Rockabilly聲音的重要組成部份。即使現在，我們仍然能聽到這種彈奏風格，例如The Stray Cats樂團的Brian Setzer就是其中的一位。

Merle Travis

Merle Travis於1917年在肯塔基出生。最初學的是班鳩琴，後來開始對當地以手指演奏為主的吉他彈奏有了濃厚的興趣。More Rager和Ike Everly是Merle手指撥弦技巧方面的啟蒙老師，而這兩位老師深受南部諸州黑人切分樂曲吉他大師的影響。30年代中期，Travis和很多樂團在廣播電台合作過（Chet Atkins，一位著名的鄉村樂手指撥弦大師，深受Travis的影響。他就是透過這些電台節目接觸到Travis的音樂）。1945年，Merle離開家鄉來到加里佛尼亞，在那兒更好的機遇等待著他的到來。他成為了一位出色的錄音室大師，發行了很多音樂大碟，還創作了一些鄉村經典歌曲，例如："Nine Pound Hammer"和"Sixteen Tons"。吉他在美國商業音樂浪潮中站穩腳步，Merle Travis功不可沒。由於他的演奏，手指撥弦才聞名天下，他是那個時代的傳奇人物。

1987年Merle由於心臟病不幸逝世。

所受音樂影響

鄉村吉他大師More Rager和Ike Everly教會他如何用手指撥弦法彈琴。

風格特點

Merle使用塑膠的大姆指厚指套，並使用它上下交替撥低音弦，同時用右手手掌消音，這樣食指和中指就可以在高音弦上自由的彈奏切分旋律和伴奏。所以，有時候我們聽到的彷彿是一個人的樂團。

音樂取材和聲部

Travis一般用Major和弦、Major6th和弦、Major$^{7/9}$和弦。他的低音一般包括根音、五音和三音。

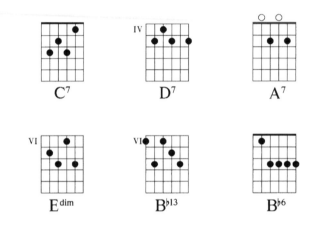

音色

他使用著名的Gibson Super400和一款老式的Gibson擴大機，清晰中略帶打擊樂聲，你可以在像"Canonball Rag"這樣的歌曲中聽到。其他一些歌曲如"Nine Round Hammer"和"16 Tons"，Travis使用的都是原聲吉他。

節奏樂句

樂句1是樂句2準備階段的練習，你如果彈得夠穩的話，即便是睡夢中你都不會出錯。

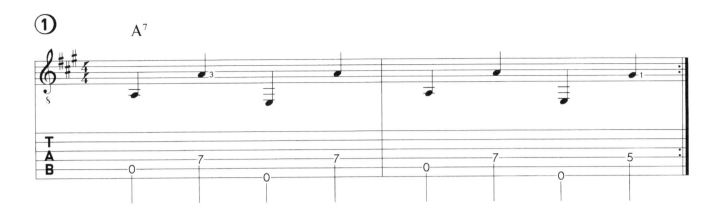

好吧，我們再進一步，學習一下把藍調樂句放在高音弦上，然後把（樂句1）連起來彈一遍。

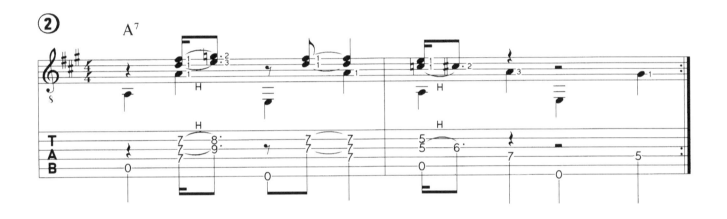

樂句3-6是對大拇指演奏的獨立練習。開始時，不妨慢慢來，然後再逐漸加速。

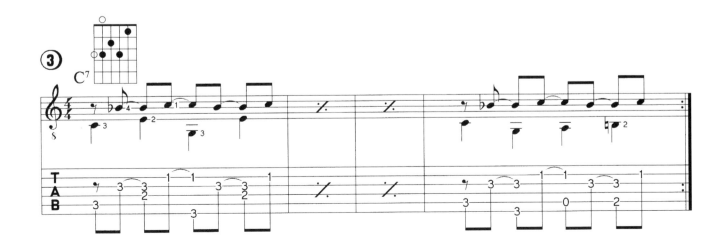

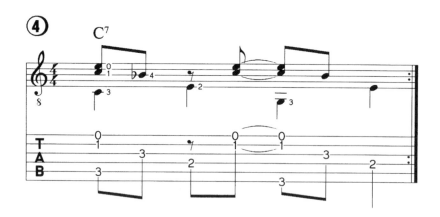

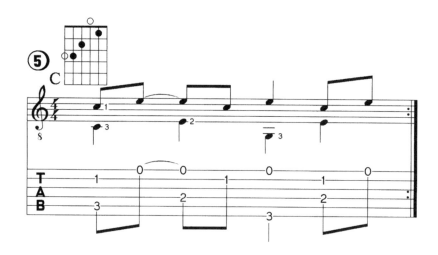

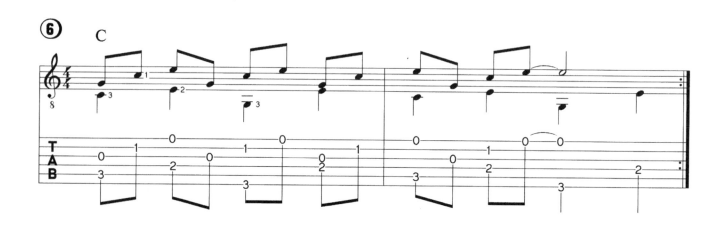

現在我們來試試Scotty Moore在搖滾風格中使用D⁷和弦的樂句。

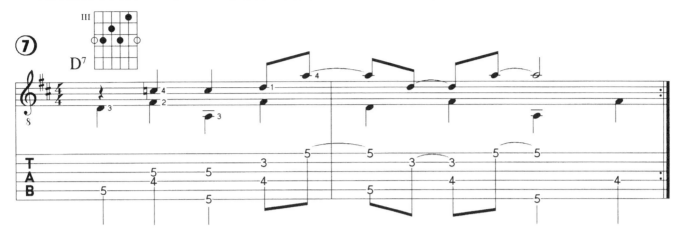

下面這個E大調例曲不是很困難。

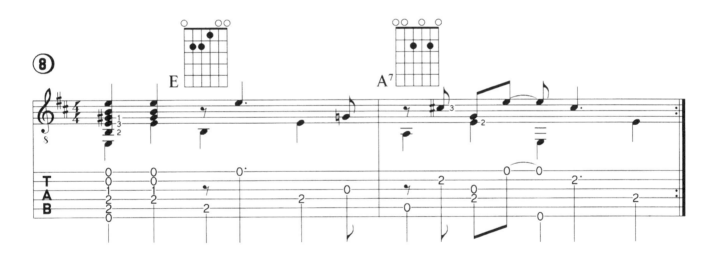

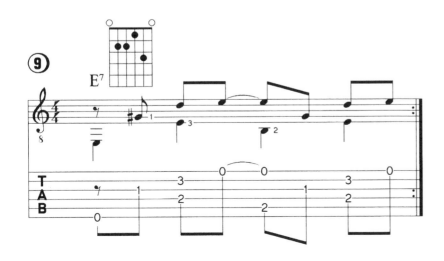

結束部份我們來看一段典型的西部搖擺（Western-swing）伴奏例曲，Travis很多歌曲都是這種風格。

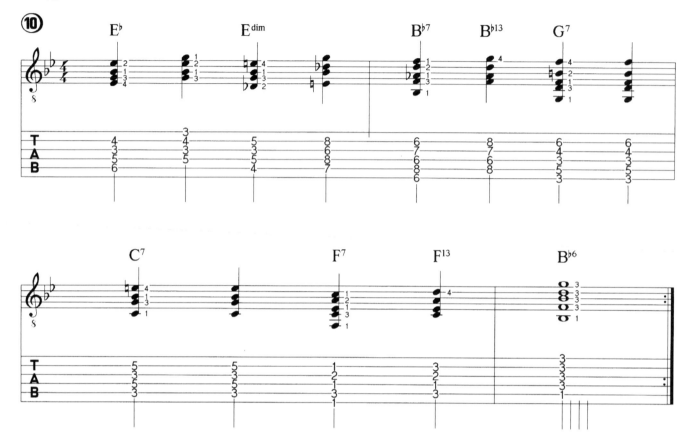

專輯目錄

"**The Best Of Merle Travis**" 是比較容易找到的合輯，而且其中包含Merle Travis各種風格演奏。

撥弦天才

Albert Lee無論是早期搖滾（Rockabilly）、搖滾（Rock），還是流行（Pop）和爵士（Jazz）、樣樣在行。沒有幾個鄉村吉他大師能和Albert一樣如此廣博。他曾為很多歌手伴奏過，Chris Farlowe、Joe Cocker、Jerry Lee Lewis、Emmylou Harris、Dave Edmunds、Eric Clapton……等。雖然這都是些音樂大師，可是他從不為了適應別人而改變自己的風格。他的風格鮮明，在美國被評為首屈一指的鄉村吉他大師，但是你也許不知道，他其實是一位英國人。

Albert Lee於1943年在英格蘭的赫里福郡出生。他最初學的是鋼琴，後來因為受到了Rockabilly（早期搖滾），明星Buddy Holly和Gene Vincent的啟發，另外還有來自鄉村吉他大師James Burton和Hank Garland的影響而轉學吉他。1964年他和Chris Farlowe的樂團Thunderbirds合作，音樂事業由此開始。1968年，他又加入了Country Fever樂團，在英國巡迴演出，後該樂團也一舉成名。

Albert Lee

1979年，他組建了Heads、Hands and Feet樂團。該樂團解散後，他和一些前樂團成員共同參加了Jerry Lee Lewis的雙碟專輯"The Session"的錄製。在所有的客串吉他演奏大師中（Peter Frampton Alvin Lee和Rory Galagher）Albert Lee最為出色。此後，他的事業如日中天，他曾為很多重要的鄉村和搖滾樂手伴奏，同時還錄製了大量的獨奏專輯。他的節奏技術十分精甚，他能彈奏得極快，彷彿瘋了一樣，還有他那令人記憶深刻的低音和旋律彈奏，這些使得他對鄉村音樂、搖滾樂樂手影響巨大（他的低音和旋律彈奏都是為歌曲伴奏的，沒有炫耀自身技術的企圖）。

所受音樂影響

James Burton、Jimmy Bryant和Hank Garland影響了Lee鄉村音樂風格，而Jimmy Page和 Chris Howe照亮了Lee的搖滾之路。

風格特點

Albert是個撥弦天才。他持Pick的姿勢與常人無異，Pick放在大拇指與食指之間，但Pick撥弦的 同時，其他手指也參與撥奏。所以說，Albert Lee沒有固定的撥弦模式。Lee在演奏中還會用搥 弦（Hammer-on）和勾弦（Pull-off）。

音樂取材和聲部

當然，Lee的音樂素養和所有其他好的搖滾樂手一樣，他精通：五聲音階、藍調音階、三度音、 六度音、大小三和弦，還有特別是開放弦。

下面就是三例：

音色

Lee毫無疑問是一位Telecaster大師，他非常擅常用亮亢嘹亮的高音和清晰強勁的低音，這就是 他風格中的最重要的組成部份。他使用Telecaster吉他外帶Music Man音箱和Lexicon效果器。

節奏樂句

樂句1和樂句2是貝士音的演奏，用平穩的上撥和下撥，很像迴音效果。

①

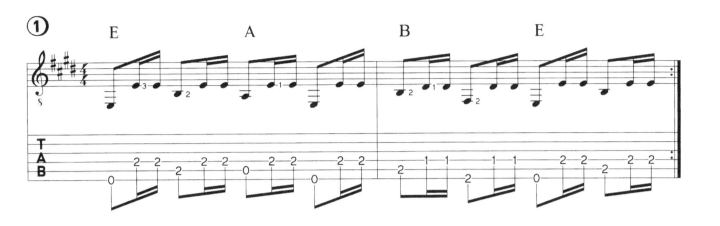

②

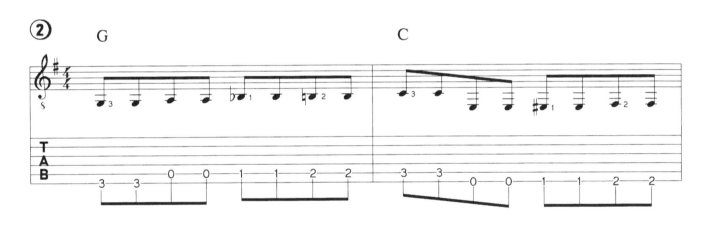

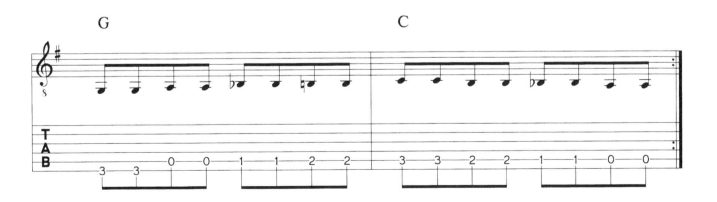

下一個例曲，你要將延時效果器（Delay）設為125ms。

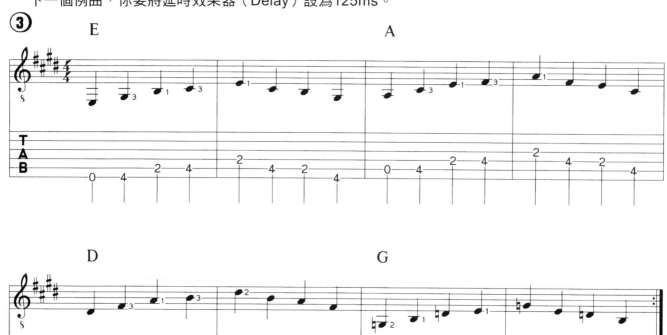

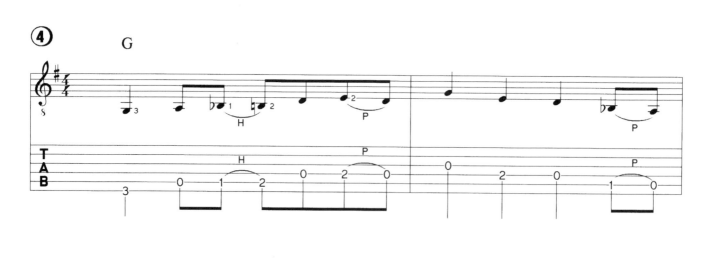

下面兩個樂句是用兩把吉他的合奏樂句，這裡要表現的是一個獨奏式的貝士音加開放G和弦。
注意搥弦和勾弦。

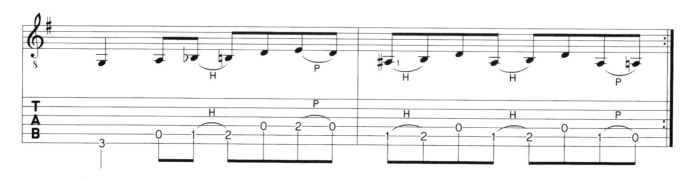

⑤ G

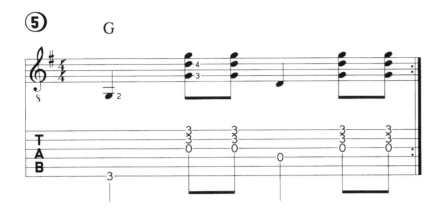

下面2個例曲是A調的Boogie重覆樂句。

⑥ A

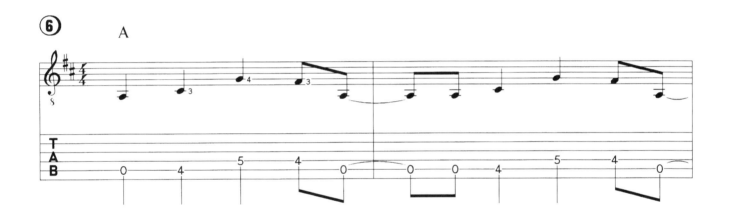

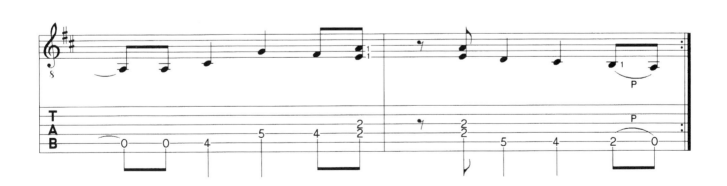

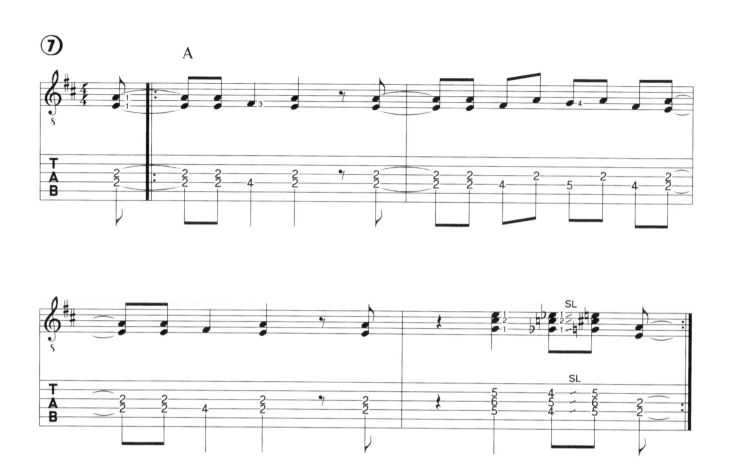

下面兩個節奏的彈法，你得用剛才提到過的 "Pick＋手指" 複合撥弦的技術。

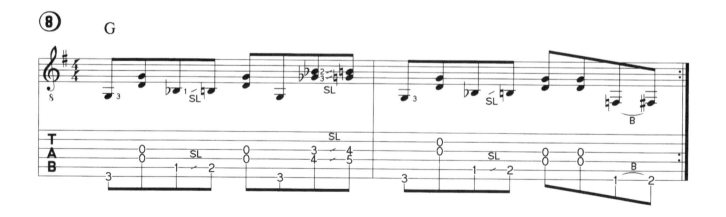

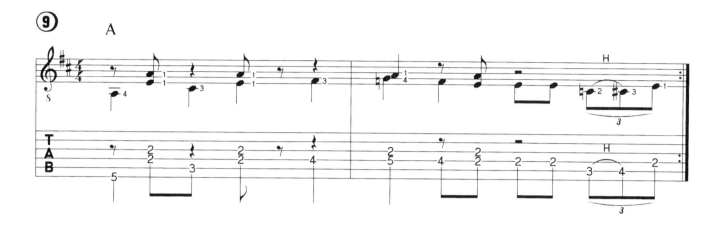

在結束部份，我們來嘗試一下Albert Lee風格的搖滾鄉村音樂，特別注意搥弦和滑弦。

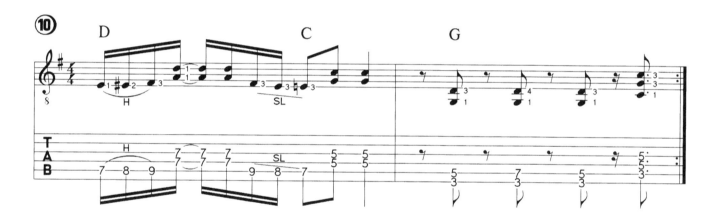

專輯目錄

下面是我個人推薦的Albert Lee專輯：

with Emmylou Harris **Luxory Liner**
with Clapton **Just One Night**

Albert Lee有幾張獨奏專輯也是很不錯的。

爵士

由於爵士樂風格各有不同，種類繁多，所以想給"爵士樂"下一個明確的定義幾乎是不可能的。爵士（Jazz）作為一種黑白文化張力的結合產物，其中包含著各自不同的文化根源。爵士樂可以說與它被創作的時代有密不可分的聯繫，與創作爵士樂的音樂人各自不同的人生經歷也有著千絲萬縷的聯繫。爵士樂因此隨我們所生活時代的變化而不斷的變化。

因為美國南方諸州黑人與白人之間有很深的的芥蒂，所以一種兼容兩者文化傾向最終把非裔美國人的藍調和Ragtime（切分）民謠與歐洲（白人）的民謠結合在一起。在1900年前後，輕新愉快的新奧爾良爵士誕生了。十年之後，芝加哥爵士風格出現了。30年代一種大型樂團、搖擺風格的爵士樂又萌發了，不幸的是它生於第二次世界大戰之前（這種風格爵士樂是4拍的爵士，這種不同的節奏重音之所以能持續發展，是因為它與之前的爵士樂大相逕庭）。戰後40年後，那種衝突的緊張的、靈魂焦慮全部都沉浸在了咆勃樂（Bebop）那瘋狂的快奏之中。

這一時期，爵士樂也發生了轉型，成為一種舞曲，這時的爵士樂經歷了一次大解放，音樂家擁有充份的自由在延長的獨奏中即興演奏來表達個人情緒。50年代早期爵士樂繼承了Bebop的風格，從商業利益的泥沼中重獲自由。爵士樂因此得以根深葉茂，分枝龐大：Cool Jazz（酷爵士）、Hand bop（硬爵士）、Latin Jazz（拉丁爵士）、Bossa（巴薩），（Fusion）融合、Rock Jazz（搖滾爵士）和Free Jazz（自由爵士），這些爵士風格都是爵士樂的各個流派。

儘管吉他在爵士樂中處於從屬地位，但是大批技術精湛的吉他手從這種音樂風格中脫穎而出。我選擇了Joe Pass、Charlie Byrd和John Mclaughlin作為本書的代表人物。他們在爵士樂裡的大師級地位絕不僅是他們精妙的即興獨奏表演，還有他們高超的節奏、伴奏技術。

吉他藝術家

Joe Pass雖年事已高，但在爵士吉他領域，他仍是一位十分重要且頗具影響力的傳奇人物。他的和弦－旋律演奏令人稱奇，他把低音樂句、和弦和旋律綜合運用構成巧妙的樂曲，由此聞名於世。Joe永遠憑自己的聽覺做出選擇，他的創作理念簡單但高雅。他的技巧和與聲的唯一目的，就是為音樂彈奏。

Joe於1929年在紐約出生，本名Joseph Anthony Jacoby Passalaqua。童年時他不得不學習吉他。因為他的父親嚴格地監督著他的練習和進展。

開始時，他把練琴當作履行義務，不得不完成，但是後來逐漸對吉他產生了極大的熱情。14歲時，他舉辦了首場演奏會。他18歲時，音樂界Bebop空前流行，受此影響，他決定致力於爵士樂。當時很多爵士樂大師都吸毒，Joe也不例外，所以後來他很少在公共場合演出。1960年，他醒悟過來，成功戒掉了毒癮。

經歷過高潮和低潮之後的Joe更加成熟，吉他也彈得比以往都好。他錄製了一系列經典的音樂大碟（例如："Virtuoso"系列），他的名聲也逐漸響亮起來，他不僅是一位錄音室大師，還為很多音樂人伴奏，例如：Sarah Vaughn、Carmen McRae、Ella Fitzgerald和Frank Sinatra。

所受影響

他主要受到Django Reinhardt和Charlie Christian的啟發。然而，最主要的影響來自薩克斯風手Charlie Parker，小號手Dizzy Gillespie和鋼琴家Art Tatum。

風格特點

Joe的演奏是鋼琴式的，他將貝士音、和弦以及旋律全都融入到了精妙的獨奏當中，最近Joe一直用手指撥弦，他的Pick撥弦幾乎根本看不到了，這樣的演奏方式（手指撥弦），使得他的彈奏更為流暢，因為我們知道，一個人在不斷地從貝士音到和弦音或到獨奏填音的切換中，用Pick撥弦是比較不方便的（它會妨礙你流暢地撥弦演奏）。有一點我必須講一下，Joe從沒學過古典琴（古典演奏多憑借手指）。許多人都說，沒有學習古典琴演奏的經歷一直多多少少束縛著Joe音樂才華的發展，但這似乎卻成了Joe對自己音符更精挑細選的原因。既然不能"多"彈，那就得"精"彈。

他的另一個特點就是用爵士樂節奏來伴奏（Comping）。Comping一詞來自於"伴奏"（Accompaniment）。這裡Comping特指爵士樂和Fusion中的伴奏，這種伴奏的功能主要是為獨奏樂手提供合適的節奏和弦重音。

為此，伴奏者們發明了這個詞，其目的是描述在旋律和低音之間最為理想的聲部和節奏重音。Joe Pass是這類技術的大師，他的Comping是獨奏最完美的伴奏，他的Comping從來不與其他旋律樂器和聲部搶風頭。除非主奏稍微停頓或縱情的彈一個長音符，他的伴奏才會稍顯活躍。他的和弦聲部總是與主唱的聲音殊途同歸。不論是否與主唱的聲部一致，總之他的演奏效果是精采絕倫的。

音樂取材和聲部

Joe的音樂發展大多數靠他的耳朵，他從來不用複雜的和聲結構，Pass演奏時大多數使用大調和旋律小調，並且用II-V-I的不間斷的和聲進行。下面就是三例：

音色

Joe視自己為一名原音吉他手，只不過他需要一款音箱讓別人能更好地聆聽到他的音樂。他最愛用他的Jimmy D'Aquisto爵士吉他演奏，外帶一款Polytone Minibrute II擴大機，這套設備使他的爵士樂樂聲清晰、豐滿而溫暖。

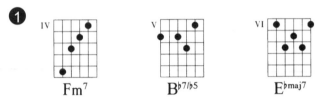

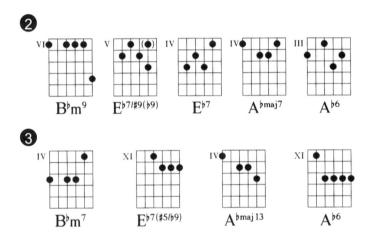

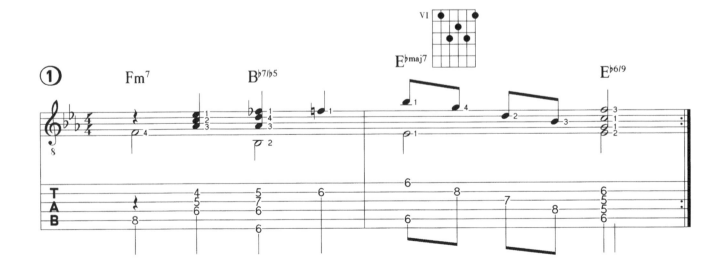

節奏樂句

樂句1和樂句2包含II-V-I和弦模進，與旋律相呼應。

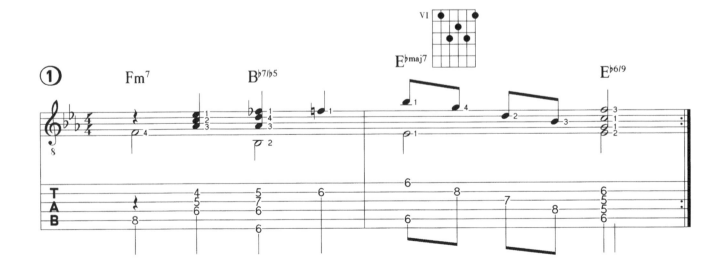

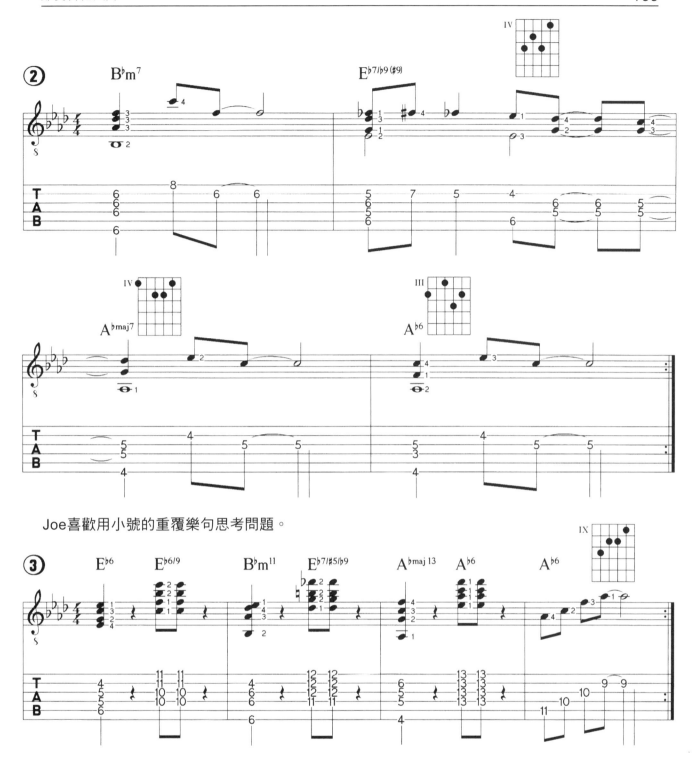

Joe喜歡用小號的重覆樂句思考問題。

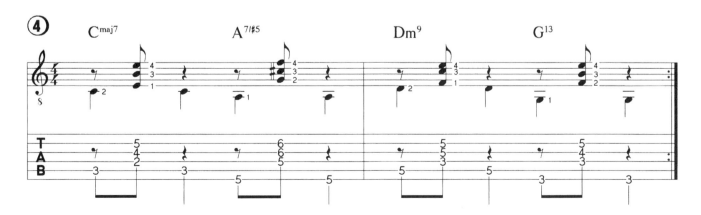

下面的例曲將展現他著名藍調Walking Bass-Line。特別注意演奏時的指法。

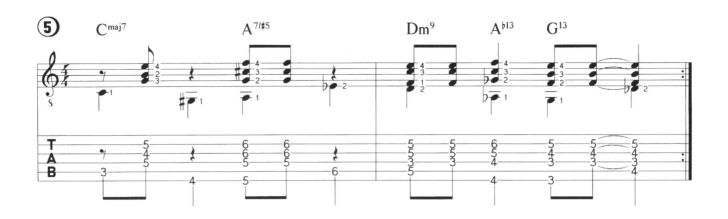

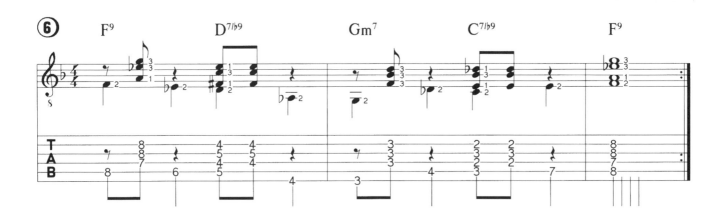

這個F調的藍調是一個Joe爵士節奏伴奏風格的例曲。這種撥弦模式給和弦演奏帶來一種旋律感。

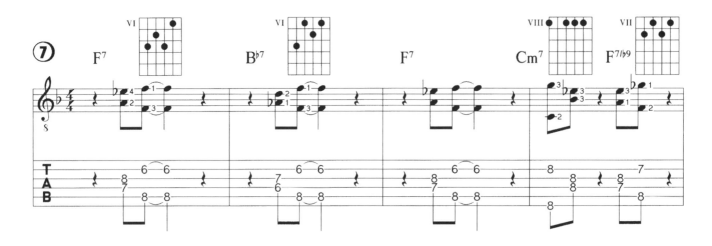

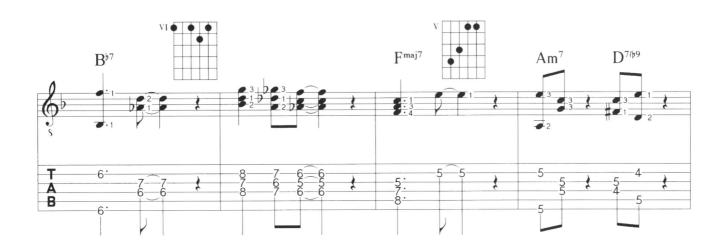

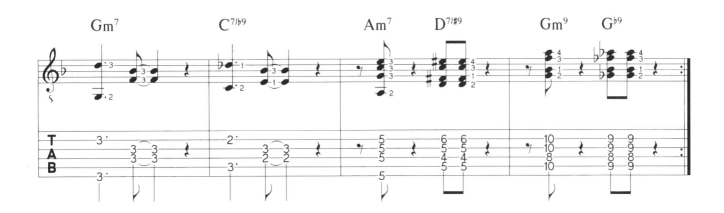

Joe Pass的大樂隊伴奏風格。

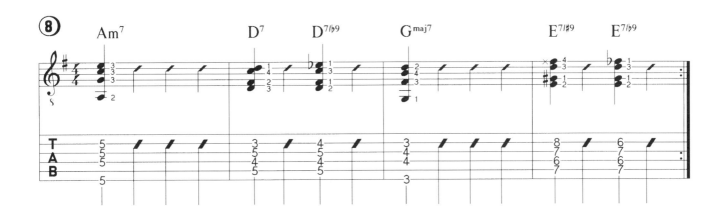

在下面例曲中，你是用一種不同的節奏演奏上一個例曲的內容。

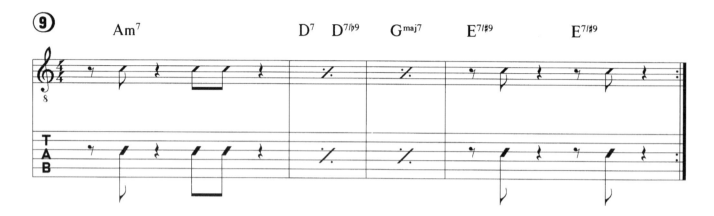

下一個例曲是G調典型的轉回樂節結尾（Ending Turnaround）。

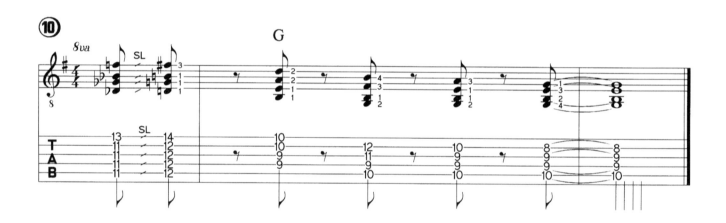

專輯目錄

在Joe Pass眾多美妙的專輯中，我推薦：

爵士遇上拉丁

Charlie Byrd在爵士吉他發展過程中的貢獻是頗受爭議的。他把自己精湛的彈奏技巧帶到了爵士樂，而且盡量保持搖擺風格，穩固了自身的音樂地位。他的名字總是與巴薩·諾瓦（Bossa Nova）聯繫起來。於是，憑借這種風格，他在六十年代就達到了他音樂生涯中的至高點。

Charlie Byrd

Charlie於1925年在彿吉尼亞（Virginia）出生，父親也是一位吉他手，9歲時他就已經開始彈吉他。Byrd一開始就對藍調十分著迷，後來又對Les Paul和Charlie Christian的音樂產生了興趣。在法國服兵役期間，他得以和Django Reinhardt同台演出，而深受後者影響。雖然他和Andres Segovia共同參加了大師課程（學院派的東西），但他從未把爵士拋在腦後。此時，他對異國風格的音樂也產生了濃厚的興趣。在1961年，他到南美洲旅遊時，受到當地音樂的強烈感染。在這種影響下，1962年同Stan Getz一起錄製了Bossa nova經典的 "Girl From Ipanema"、"Desafinado" 等等。這些曲子獲得了巨大的商業成功，從而使他成為Bossa Nova潮流的領軍人物。雖然70年代中期，他和Herb Ellis、Barney Kessel合作了有歷史意義的三重奏 "Great Guitars"。但他的名字還是永遠同拉丁風格和Bossa Nova聯繫在了一起。

所受音樂影響

Byrd所受的影響主要來自Les Paul、Charlie Christian、Django Reinhardt和Andres Segovia。

風格特點

他把西班牙風格、南美風格、非洲風格、北歐風格的音樂元素都融入到了自己的拉丁爵士樂中。他憑著古典吉他演奏的功力，使得他的手指演奏技術爐火純青，他的節奏主要基於Clave Beat，一種由兩小節節奏構成的典型拉丁舞曲（見節奏樂句1-3）。

音樂取材和聲部

在Bossa上，他彈奏典型的交替貝士音：愛用主音和五音的樂句，有時也有major$^{6/9}$，minor9，偶爾愛用屬和弦，這種演奏常給人兩把吉他在彈奏的感覺。

下面就是三組（Bossa Nova）風格的和弦模進II-V-I

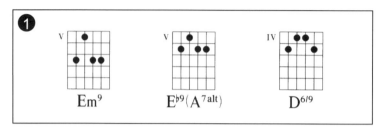

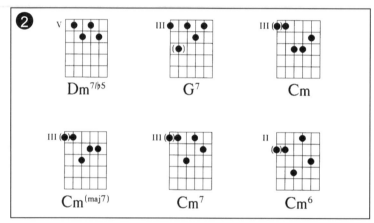

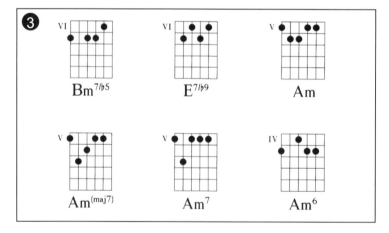

音色

Byrd是第一位將尼龍弦古典吉他帶入爵士世界的音樂人。

節奏樂句

下面的例曲是用手指演奏的。記住：熟能生巧。首先是貝士音，然後才是低音和弦，掌握了節奏之後，音樂彷彿不彈自鳴。這些樂句都是為歌手伴奏的最佳音型。為了能彈好這種音樂，你要彈簡單的節奏，填音也要少彈。

例曲1-3就是所謂的Clave節奏。

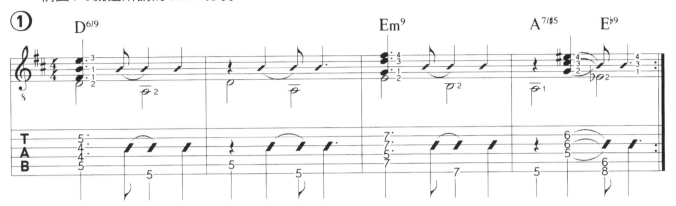

下面的例曲是用手指演奏的分解和弦。

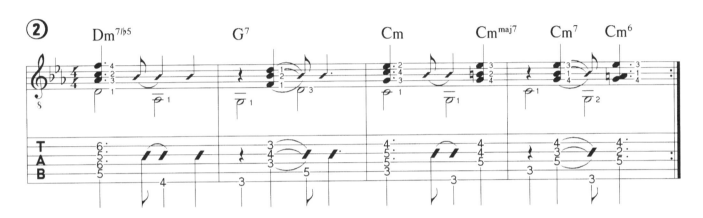

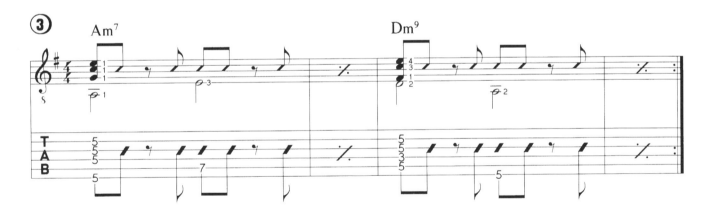

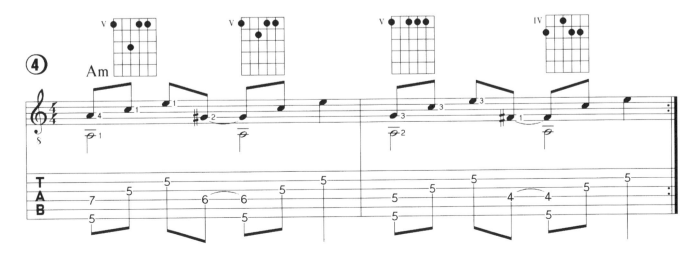

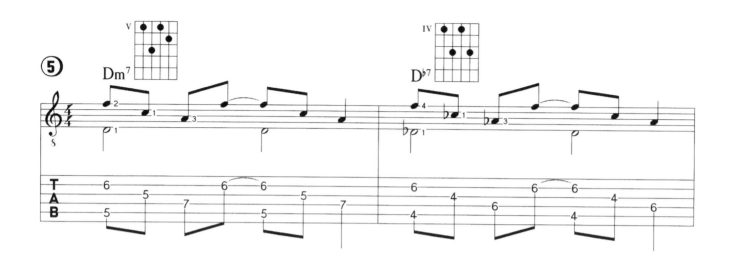

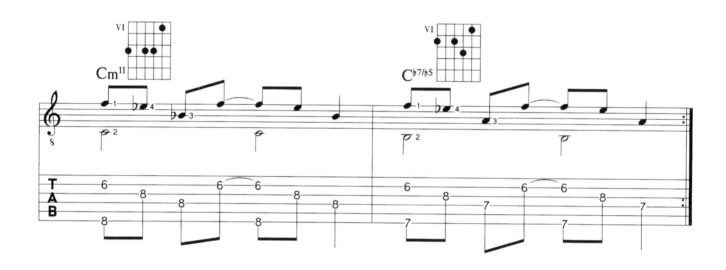

下面是Byrd風格的和弦連接，很有趣的，試試吧！

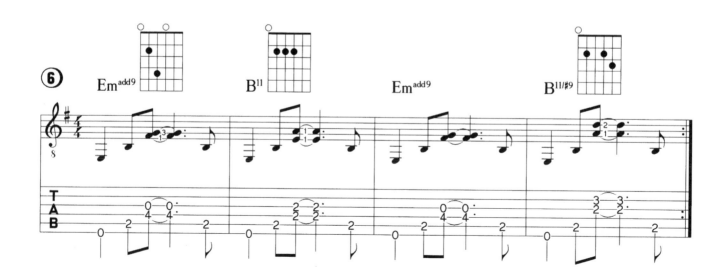

下面的例曲是較短的D♭調和弦旋律獨奏。

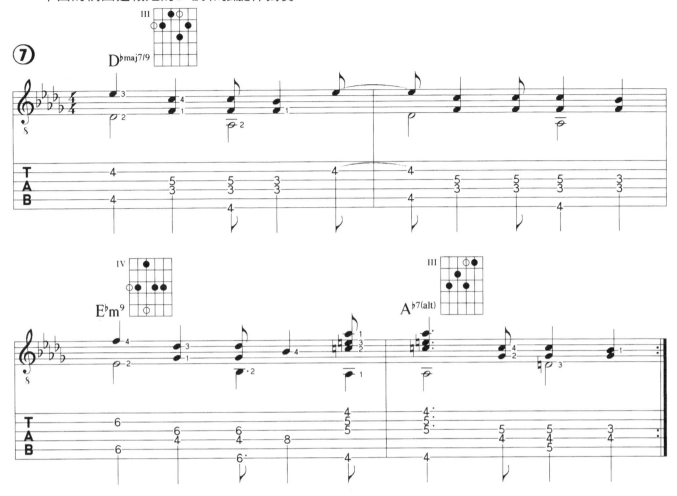

在下面這個例曲中你可以發現在D調上有Bossa Nova特徵的轉回樂節（Turnaround）。特別注意第4小節的填音。

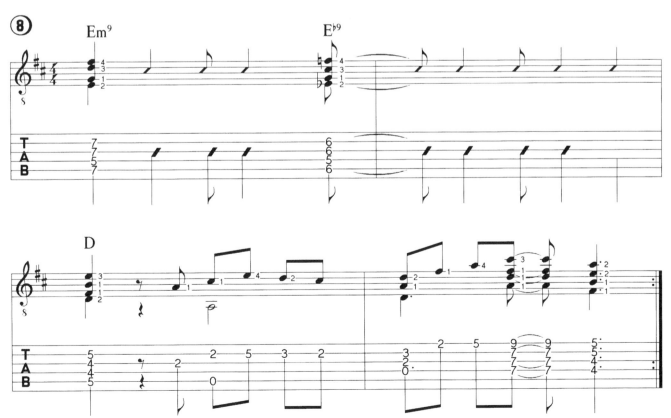

現在讓我們嘗試在貝士音伴奏下需要注意些什麼。

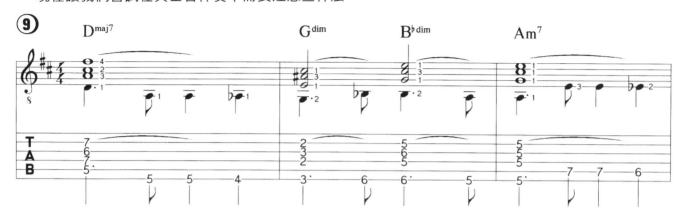

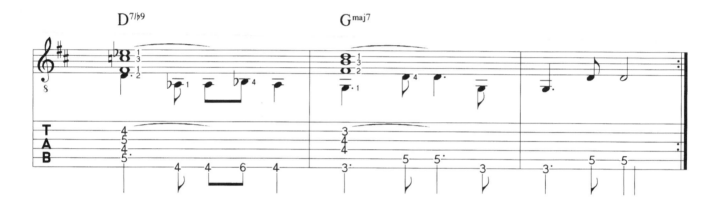

結束部份我們來看一下第2小節比第1小節升高半音的模進樂句是什麼樣的。

專輯目錄

下面是我推薦的專輯：　　With Stan Getz　　**Jazz Samba**
　　　　　　　　　　　　　LP's　　　　　　　**Great Guitars**
　　　　　　　　　　　　　　　　　　　　　　Latin Byrd
　　　　　　　　　　　　　　　　　　　　　　Brazilian Soul

馬哈維希努管弦樂團（The Mahavishnu）

現在我要再介紹一位大師，如Carlos Santana的：" 他是世界上最偉大的吉他大師之一 "。從來沒有人像John McLaughlin這樣學習並發展了藍調和爵士音樂。他幾乎彈遍了所有你能想像到的音樂風格：藍調、爵士、搖滾、融合、自由爵士，甚至印度音樂。然而，如果沒有他精神上的信念支持，這一切都將是不可能的。他認為 "上帝才是音樂大師，我只是他手中演奏的樂器。"

John於1942年在英格蘭的約克郡出生，實際上他完全是自學成才。John出生於一個音樂家庭，所以他很小就得以接觸到各種音樂風格：如古典音樂、藍調和爵士。10歲時，他開始學習吉他，當時的英格蘭正值藍調革命時期。15歲時，他和英國的一支Dixieland樂團進行巡迴演出，而且還與很多重要人物在倫敦的 "Marquee" 裡演出過，在當時英國音樂界內，這些人是非常有地位的。例如：Alexis Korner、Eric Clapton、Ginger Baker和Graham Bond（這僅是其中的一小部份）。這段期間內，由於Graham Bond的介紹，John開始接觸到印度文化。此後，印度文化潛移默化影響著

John McLaughlin

他，並成為他的音樂的一部份。1969年Tony Williams把他帶到紐約後，他們共同成立了樂團Lifetime。他還遇到了他的偶像-Miles Davis，並且和他一起在錄音室裡合作。Bitches Brew是他們的合作成果，這張專輯成為爵士搖滾史上的里程碑，而且還是McLaughlin本人的 "重大轉折點"。此時的他，已經擁有足夠的權威，來統領Fusion吉他風格上的變化。

70年代初，他成立了Mahavishnu Orchestra，是有始以來最偉大的爵士搖滾樂團之一。此外，他還和Chick Corea以及Stanley Clarke這樣的傑出大師合作過。McLaughlin對原音樂器和電化樂器的音樂同樣著迷。由於他與Al Di Meola和西班牙Flamenco（佛朗明哥）吉他大師Paco De Lucia共同表演的三重奏，"原音熱"（Acoustic fever）隨之流行了起來，而且受到前所未有的推崇。他總是不斷地變換音樂領域，從而在吉他技巧和風格上製作出很多新鮮並令人稱奇的東西。70、80年代，他對吉他風格產生的影響是空前的，正如Miles Davis所言，"他就是上帝，他就是殺手……耶！"

所受音樂影響

他所受的影響主要來自藍調大師Muddy Waters、Big Bill Broonzy和Leadbelly；爵士大師Django Reinhardt和Tal Farlow以及搖滾之父Jimi Hendrix。

風格特點

你可能會發現，McLaughlin是位奇特節奏的演奏大師。他常常在一段音樂裡改變節拍數。他鬼斧神工的樂句安排，音調的抑揚頓挫都是動態的，緊張而複雜。曾被人們認為是無法彈奏的樂曲。

音樂取材和聲部

John不僅是位五聲音階大師，他還精通異域音階。他曾研究過東方哲學多年，深受Ravi Shankar的影響，他喜歡用Slash和弦和Poly和弦。

Slashchords:

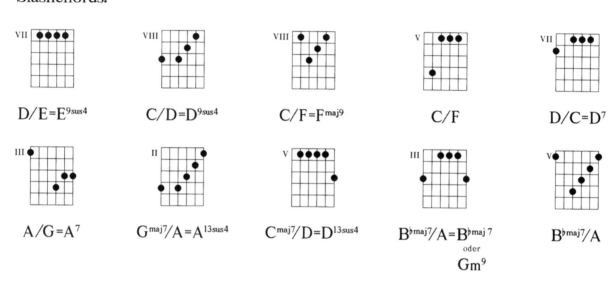

Polychords:

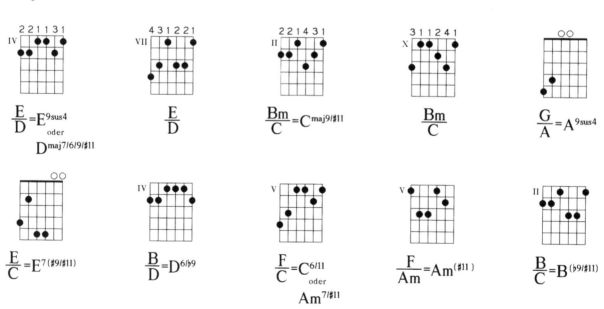

音色

在他創作生涯的不同階段，他使用不同的設備。在爵士搖滾中，他多數使用Gibson吉他和真空管音箱，為追求多重效果要外帶很多失真，而現在他更傾向於用木吉他。

節奏樂句

下面的例曲中，我們練的都是奇數節拍，你會在這些節奏的磨練中找到一個很自然演奏這類節奏的感覺。為此，你首先要先學習如何計數節拍，聽一聽我CD上的示範，你就會有印象了！

樂句1是6/4拍，帶有三連音感覺。

下面這個例曲也是6/4拍，帶一種放克（Funk）"4"拍的感覺。

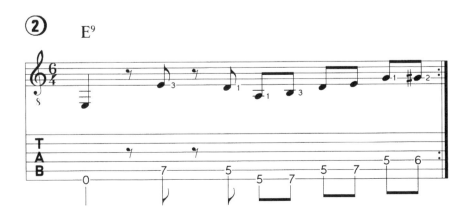

下面例曲中，每2個小節感覺上就會有不同的變化。

③ Em⁹

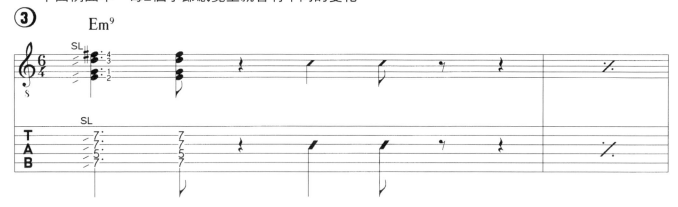

C/F A/B

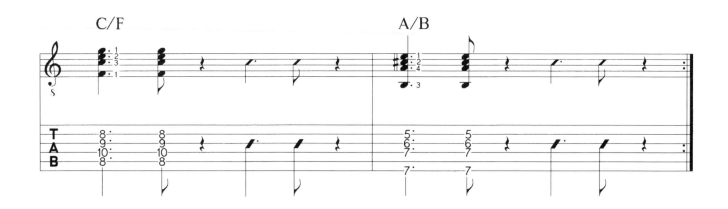

例曲4、5是7/4拍的。

注意例曲4中的"4"拍感和例曲5中的"3"拍感。

④ G/A

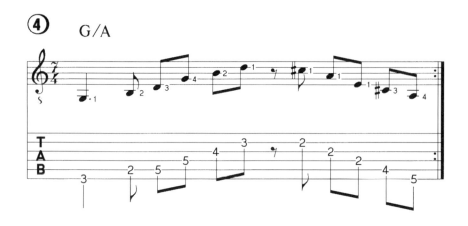

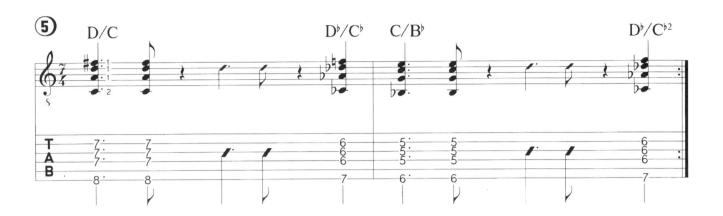

現在我們來學5/4拍，這兩個樂句都和E♭9th很和諧。

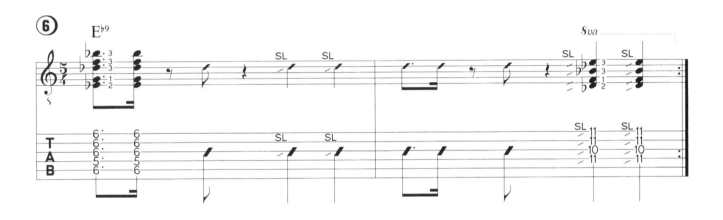

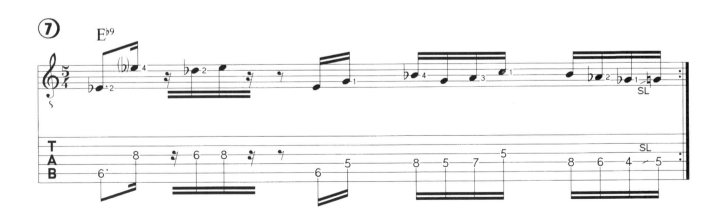

樂句8、9是9/4拍的，也是由兩把吉他共同演奏的 "一個組合" 樂句，這些和弦都是Slash和弦。
它們都應該在琴頸上用平行動作滑弦演奏。

⑧

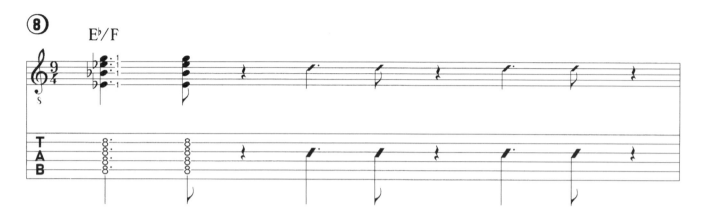

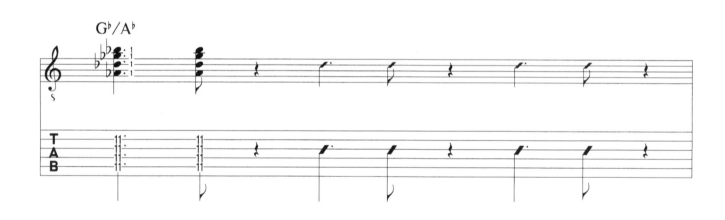

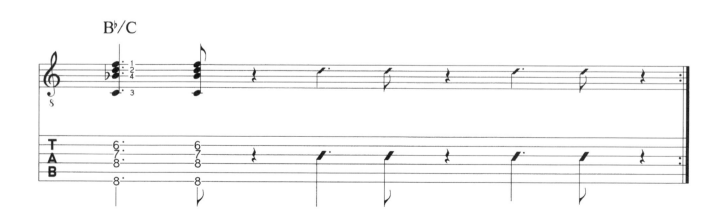

9

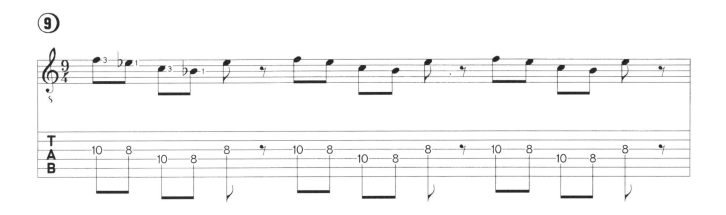

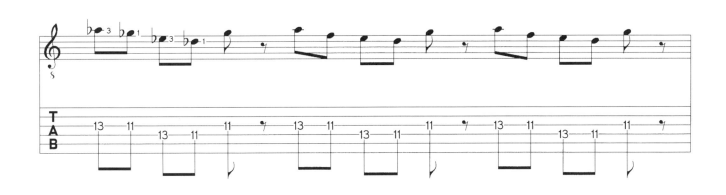

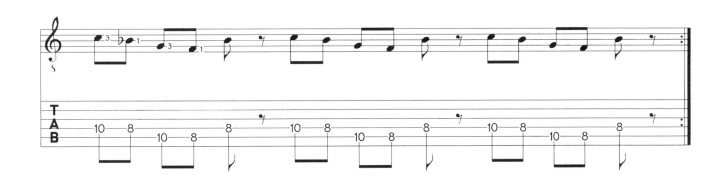

最後一個例曲中，我們來看一下11/8拍。
將括號中的和弦與Slash和弦對照一下。

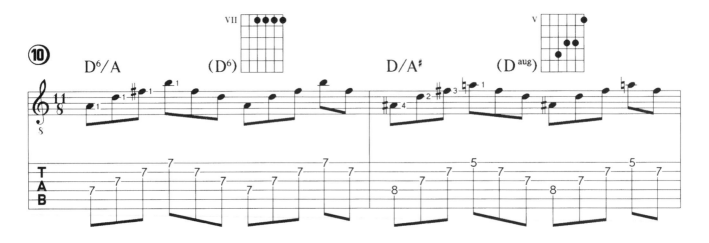

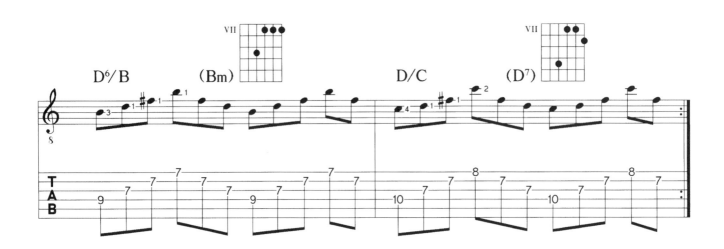

專輯目錄

McLaughlin錄製了很多重量級的專輯。這些經典的歌曲專輯有：

List of Symbols
符 號 表

SL
Slide
滑弦

H
Hammer on
搥弦

P
Pull on
勾弦

tr
Trill（Rapid hammer on and pull of）
搥勾（迅速搥弦然後再勾弦）

B
Bend up
推弦

RB
Release bend
釋放推弦

Sm
Small/smear bend
小幅度推弦

WB
Whammy bar
搖桿

Same chord as previously written
使用與前面相同的和弦

×
Scratch（percussive stroke with muted strings）
刮音（在左手悶音的弦刷節奏）

15
Flageolet，harmonic
泛音

8va
Play one oktave higher than written
彈得比記譜高八度

Double sharp（# #）
雙升音

V
Accent（emphasized note）
重音（強調音符）

Fingering
指法

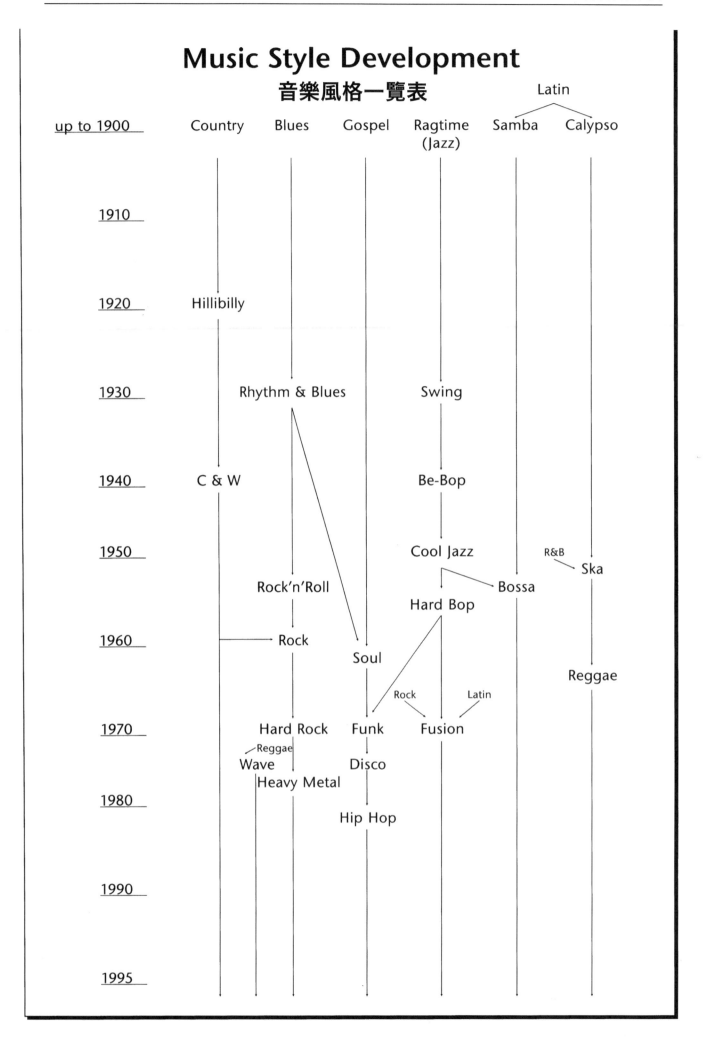

Music Style Development
音樂風格一覽表

本書即將結束，在此我要向一些朋友深表謝意。感謝Sandra Sauter和Detlef Kessler的鼎力支持。感謝Gibson Guitars的Wustner提供我精製ES165（能有機會彈奏這把吉他，我實在是不勝榮幸）。

另外，還要感謝Rainer Gruseck，這位給我萌生寫書念頭的朋友，編寫傳記、錄音以及合成過程中，他都給予我很大幫助。

在我的下本書面世之前，我衷心的希望你們已經取得很大的成功！

木吉他演奏系列

指彈訓練大全 / Complete Fingerstyle Guitar Training
盧家宏 編著　教學DVD
菊8開 / 256頁 / 460元
中文第一本專為Fingerstyle學習所設計的教材，從基礎到進階，一步一步徹底了解指彈吉他演奏之技術。涵蓋各類音樂風格編曲手法、名家經典範例。內附經典「卡爾卡西」式練習曲樂譜。

吉他新樂章 / Finger Stlye
盧家宏 編著　CD+VCD
菊8開 / 120頁 / 550元
18首膾炙人口電影主題曲改編而成的吉他獨奏曲，精彩電影劇情、吉他演奏技巧分析，詳細五、六線譜、和弦指型、簡譜完整對照，全數位化CD音質及精彩教學VCD。

吉樂狂想曲 / Guitar Rhapsody
盧家宏 編著　CD+VCD
菊8開 / 160頁 / 550元
收錄12首日劇韓劇主題曲超級樂譜，五線譜、六線譜、和弦指型、簡譜全部收錄。彈奏解說、單音版曲譜，簡單易學。全數位化CD音質、超值附贈精彩教學VCD。

吉他魔法師 / Guitar Magic
Laurence Juber 編著　CD
菊8開 / 80頁 / 550元
本書收錄情非得已、普通朋友、最熟悉的陌生人、愛的初體驗…等11首膾炙人口的流行歌曲改編而成的吉他獨奏曲。全部歌曲編曲、錄音遠赴美國完成。書中並介紹了開放式調弦法與另類調弦法的使用，擴展吉他演奏新領域。

乒乓之戀 / Ping Pong Sousles Arbres
盧家宏 編著　CD+VCD
菊8開 / 112頁 / 550元
本書特別收錄鋼琴王子「理查．克萊德門」，18首經典鋼琴曲目改編而成的吉他曲。內附專業錄音水準CD＋多角度示範演奏演奏VCD。最詳細五線譜、六線譜、和弦指型完整對照。

繞指餘音 / Guitar Finger Style
黃家偉 編著　CD
菊8開 / 160頁 / 500元
Fingerstyle吉他編曲方法與詳盡的範例解析、六線吉他總譜、編曲實例剖析。內容除收錄大家耳熟能詳的流行歌曲之外，更精心挑選了早期歌謠、地方民謠改編成適合木吉他演奏的教材。

The Best Of Jacques Stotzem
Jacques Stotzem 編著
教學DVD / 680元
Jacques親自為台灣聽眾挑選代表作，共收錄12首歌曲，其中「TAROKO」是紀念在台灣巡迴到太魯閣壯闊美麗的印象而譜出的優美旋律。

Jacques Stotzem Live
Jacques Stotzem 編著
教學DVD / 680元
Jacques現場實況專輯。實況演出觀眾的期盼與吉他手自我要求等多重壓力之下，所爆發出來的現場魅力，往往是出人意料的震撼！

The Real Finger Style
Laurence Juber 編著
教學DVD / 960元
Laurence Juber中文影像教學DVD。全數位化高品質DVD9音樂光碟。Fingerstyle左右手基本技巧完整教學，各調標準調音法之吉他編曲、各調「DADGAD」調弦法之編曲方式。

The Best Of Ulli Bogershausen
Uill 編著
教學DVD / 680元
全球唯一完全中文之Fingerstyle演奏DVD。獨家附贈精華歌曲完整套譜，及Ulli大師親自指導彈奏技巧分析、器材解說。

The Fingerstyle All Star
教學DVD / 680元
Fingerstyle界五位頂尖大師：Peter finger、Jacques Stotzem、Andy Mckee、Don Alder、Ulli Bogershausen首次攜手合作，是所有愛好吉他的人絕對不能錯過的。

Masa Sumide
Masa Sumide 編著
教學DVD / 80元
DVD中收錄融合爵士與放克音樂的木吉他演奏大師Masa Sumide現場Live，再次與觀眾分享回味Masa Sumide現場獨奏的魅力。

電吉他系列

瘋狂電吉他 / Carzy Eletric Guitar
潘學觀 編著　CD
菊八開 / 240頁 / 499元
國內首創電吉他CD教材。速彈、藍調、點弦等多種技巧解析。精選17首經典搖滾樂曲演奏示範。

搖滾吉他實用教材 / The Rock Guitar User's Guide
曾國明 編著　CD
菊8開 / 232頁 / 定價500元
最紮實的基礎音階練習。教你在最短的時間內學會速彈祕方。近百首的練習譜例。配合CD的教學，保證進步神速。

搖滾吉他大師 / The Rock Guitaristr
浦山秀彥 編著
菊16開 / 160頁 / 定價250元
國內第一本日本引進之電吉他系列教材，近百種電吉他演奏技巧解析圖示，及知名吉他大師的詳盡譜例解析。

全方位節奏吉他 / The Complete Rhythm Guitar
顏志文 編著　2CD
菊八開 / 352頁 / 600元
超過100種節奏練習，10首動聽練習曲，包括民謠、搖滾、拉丁、藍調、流行、爵士等樂風，內附雙CD教學光碟。針對吉他在節奏上所能做到的各種表現方式，由淺而深系統化分類，讓你可以靈活運用即興式彈奏。

征服琴海1、2 / Complete Guitar Playing No.1、No.2
林正如 編著　3CD
菊8開 / 352頁 / 定價700元
國內唯一一本參考美國MI教學系統的吉他用書。第一輯為實務運用與觀念解析並重，最基本的學習奠定穩固基礎的教科書，適合興趣初學者。第二輯包含總體概念和共二十三章的指板訓練與即興技巧，適合嚴肅初學者。

前衛吉他 / Advance Philharmonic
劉旭明 編著　2CD
菊8開 / 256頁 / 定價600元
美式教學系統之吉他專用書籍。從基礎電吉他技巧到各種音樂觀念、型態的應用。音階、和弦樂譜、調式訓練。Pop、Rock、Metal、Funk、Blues、Jazz完整分析，進階彈奏。

調琴聖手 / Guitar Sound Effects
陳慶民、華育棠 編著　CD
菊八開 / 360元
最完整的吉他效果器調校大全，各類型吉他、擴大機徹底分析，各類型效果器完整剖析，單踏板效果器串接實戰運用，60首各類型音色示範、演奏。

電貝士系列

摸透電貝士 / Complete Bass Playing
邱培榮 編著　3CD
菊8開 / 144頁 / 定價600元
匯集作者16年國內外所學，基礎樂理與實際彈奏經驗並重。3CD有聲教學，配合圖片與範例，易懂且易學。由淺入深，包含各種音樂型態的Bass Line。

貝士聖經 / I Encyclop'edie de la Basse
Paul Westwood 編著　2CD
菊四開 / 288頁 / 460元
布魯斯與R&B.拉丁、西班牙佛拉門戈、巴西桑巴、智利、津巴布韋、北非和中東、幾內亞等地風格演奏，以及無品貝司的演奏，爵士和前衛風格演奏。

爵士鼓系列

實戰爵士鼓 / Let's Play Drum
丁麟 編著　CD
菊8開 / 184頁 / 定價500元
國內第一本爵士鼓完全教戰手冊。近百種爵士鼓打擊技巧範例圖片解說。內容由淺入深，系統化且連貫式的教學法，配合有聲CD，生動易學。

邁向職業鼓手之路 / Be A Pro Drummer Step By Step
姜永正 編著　CD
菊8開 / 176頁 / 定價500元
趙傳「紅十字」樂團鼓手「姜永正」老師精心著作，完整教學解析、譜例練習及詳細單元練習。內容包括：基礎練習、揮棒法、8分及16分音符基礎練習、切分拍練習、過門填充練習…等詳細教學內容。是成為職業鼓手必備之專業書籍。

爵士鼓技法破解 / Drum Dance
丁麟 編著　CD+DVD
菊8開 / 教學DVD / 定價800元
全球華人第一套爵士鼓DVD互動式影像教學光碟，DVD9專業高品質數位影音，互動式中文教學譜例，多角度同步影像自由切換，技法招數完全破解。12首各類型音樂風完整打擊示範，12首各類型音樂風背景編曲自己來。

鼓舞 / Decoding The Drum Technic
黃瑞豐 編著　DVD
雙DVD影像大碟 / 定價960元
本專輯內容收錄台灣鼓王「黃瑞豐」在近十年間大型音樂會、舞台演出、音樂講座的獨奏精華，每段均加上精心製作的樂句解析、精彩訪談及技巧公開。

系列	書名	編著資訊	介紹
古典吉他系列	古典吉他名曲大全（一）（二） Guitar Famous Collections No.1、No.2	楊昱泓 編著 菊八開 / 112頁 / 360元 **CD** 楊昱泓 編著 菊八開 / 112頁 / 550元 **CD+DVD**	收錄世界吉他古典名曲，五線譜、六線譜對照、無論彈民謠吉他或古典吉他，皆可體驗彈奏名曲的感受，古典名師採譜、編奏。
	樂在吉他 Joy With Classical Guitar	楊昱泓 編著 **CD+DVD** 菊八開 / 128頁 / 360元	本書專為初學者設計，學習古典吉他從零開始。內附原譜對照之音樂CD及DVD影像示範。樂理、音樂符號術語解說、音樂家小故事、作曲家年表。
鋼琴、電子琴系列	交響情人夢 鋼琴演奏特搜全集	朱怡潔、吳逸芳 編著 菊8開 / 152頁 / 320元	日劇"交響情人夢"完整劇情鋼琴音樂。25首經典古典曲目完整一次收錄，喜愛古典音樂琴友不可錯過。適度改編，難易適中。
	愛・星光-昨天今天明天 鋼琴彈唱版	朱怡潔 編著 菊8開 / 72頁 / 180元	本書收錄星光幫第二張專輯曲目。適度改編、難易適中，鋼琴左右手彈唱版。
	超級星光樂譜集（鋼琴版）	朱怡潔 編著 菊8開 / 288頁 / 380元	61首「超級星光大道」對戰歌曲總整理。「星光同學會」10強紀念專輯完整套譜。10強爭霸，好歌不寂寞。
	Hit 101 中文流行鋼琴百大首選 Hit 101	朱怡潔 邱哲豐 編著 特菊八開 / 480元	收錄近10年最經典、最多人傳唱中文流行曲共101首。鋼琴左右手完整總譜，每首歌曲有完整歌詞、原曲速度與和弦名稱。原版、原曲採譜，經適度改編成2個變音記號之彈奏，難易適中。
	iTouch（雙月刊） 就是愛彈琴 iTouch	朱怡潔、邱哲豐 編著 **CD** 菊8開 / 240元	收錄時下流行歌曲之鋼琴經典樂譜，全書以鋼琴五線譜編著。並有大師專訪、流行鋼琴教室、和弦重組、電影配樂、動畫主題、英文歌曲、偶像劇主題、伴奏譜...等各式專業之教學及介紹單元。隨書附有教學示範CD。
	流行鋼琴自學祕笈 Pop Piano Secrets	招敏慧 編著 **DVD** 菊八開 / 360元	輕鬆自學，由淺入深。從彈奏手法到編曲概念，全面剖析，重點攻略。適合入門或進階者自學研習之用。可作為鋼琴教師之常規教材或參考書籍。本書首創左右手五線譜與簡譜對照，方便教學與學習隨書附有DVD教學光碟，隨手易學。
	蔣三省的音樂課 你也可以變成音樂才子 You Can Be A Professional Musician	蔣三省 編著 **2CD** 特菊八開 / 890元	資深音樂唱片製作人蔣三省，集多年作曲、唱片製作及音樂教育的經驗，跨足古典與流行的音樂人，將其音樂理念以生動活潑、易學易懂的方式，做一系統化的編輯，內容從基礎至爵士風，並附「教學版」與「典藏版」雙CD，使您成為下一位音樂才子。
	Playitime 陪伴鋼琴系列 拜爾鋼琴教本（一）～（五） Playitime	何真真、劉怡君 編著	本書教導初學者如何去正確地學習並演奏鋼琴。從最基本的演奏姿勢談起，循序漸進地引導讀者奠定穩固紮實的鋼琴基礎，並加註樂理及學習指南，讓學習者更清楚掌握學習要點。
	Playitime 陪伴鋼琴系列 拜爾併用曲集（一）～（五） Playitime	何真真、劉怡君 編著 （一）（二）定價200元 **CD** （三）（四）（五）定價250元 **2CD**	本書內含多首活潑有趣的曲目，讓讀者藉由有趣的歌曲中加深學習成效，可單獨或搭配拜爾教本使用，並附贈多樣化曲風、完整彈奏的CD，是學生鋼琴發表會的良伴。
	輕輕鬆鬆學Keyboard 1、2 Easy To Learn Keyboard No.1、2	張樗 編著 **CD** 菊8開 / 116頁 / 定價360元	全球首創以清楚和弦指型圖示教您如何彈奏電子琴的系列教材問世了。第一冊包含了童謠、電影、卡通等耳熟能詳的曲目，例如迪士尼卡通的小美人魚、蟲蟲危機...等等。
	鋼琴動畫館（日本動漫） 鋼琴動畫館（西洋動畫） Piano Power Play Series Animation No.1、2	朱怡潔 編著 **CD** （日）特菊8開 / 88頁 / 定價360元 （西）特菊8開 / 96頁 / 定價360元	分別收錄18首經典卡通動畫鋼琴曲，左右手鋼琴五線套譜。首創國際通用大譜面開本，輕鬆視譜。原曲採譜、重新編曲，難易適中，適合初學進階彈奏者。內附日本語、羅馬拼音歌詞本及全曲演奏學習CD。
	你也可以彈爵士與藍調 You Can Play Jazz And Blues	郭正權 編著 **CD** 菊8開 / 258頁 / 定價500元	歐美爵士樂觀念。各類樂器演奏、作曲及進階者適用。爵士、藍調概述及專有名詞解說。音階與和弦的組成、選擇與處理規則。即興演奏、變奏及藍調的材料介紹，進階步驟與觀念分析。
即興、樂理系列	吉他和弦百科 Guitar Chord Encyclopedia	潘尚文 編著 菊8開 / 180元	系統式樂理學習，觀念清楚，不容易混淆。精彩和弦、音階圖解，清晰易懂。詳盡說明各類代理和弦、變化和弦運用。完全剖析曲式的進行與變化。完整的和弦字典，查詢容易。
	弦外知音 The Idea Of Guitar Solo	華育棠 編著 **2CD** 菊8開 / 600元	最完整的音階教學，各類樂器即興演奏適用。精彩和弦練習示範演奏及最完整的音階剖析，48首各類音樂風即興演奏練習曲。最佳即興演奏練習教材。內附雙CD教學光碟。
	爵士和聲樂理 1 爵士和聲練習簿 1	何真真 編著 菊八開 / 300元 何真真 編著 菊八開 / 300元	最正統的爵士音樂理論，學習通俗樂、古典樂、或搖滾樂的人士也可啟發不一樣的概念，是一本了解世界性共同的音樂符號及語言的基礎樂理書。
特別推薦	錄音室的設計與裝修 Studio Design Guide	劉連 編著 全彩菊8開 / 680元	室內隔音設計寶典，錄音室、個人工作室裝修實例。琴房、樂團練習室、音響視聽室隔音要訣，全球錄音室設計典範。
	室內隔音建築與聲學 Building A Recording Studio	Jeff Cooper 原著 陳榮貴 編譯 12開 / 800元	個人工作室吸音、隔音、降噪實務。錄音室規劃設計、建築聲學應用範例、音場環境建築施工。
	NUENDO實戰與技巧 Nuendo Media Production System	張迪文 編著 **DVD** 特菊8開 / 定價800元	Nuendo是一套現代數位音樂專業電腦軟體，包含音樂前、後期製作，如錄音、混音、過程中必須使用到的數位技術，分門別類成八大區塊，每個部份含有不同單元與模組，完全依照使用習性和學習慣性整合全軟體操作與功能，是不可或缺的手冊。
	專業音響X檔案 Professional Audio X File	陳榮貴 編著 特12開 / 320頁 / 500元	各類專業影音技術詞彙、術語中文解釋，專業音響、影視廣播，成音工作者必備工具書，A To Z 按字母順序查詢，圖文並茂簡單而快速，是音樂人人手必備工具書。
	專業音響實務祕笈 Professional Audio Essentials	陳榮貴 編著 特12開 / 288頁 / 460元	華人第一本中文專業音響的學習寶典書籍。作者以實際使用與銷售專業音響器材的經驗，融匯專業音響知識，以最淺顯易懂的文字和圖片來解釋專業音響知識。

關於書店

百韻音樂書店是一家專業音樂書店，成立於2006年夏天，專營各類音樂樂器平面教材、影音教學，雖為新成立的公司，但早在10幾年前，我們就已經投入音樂市場，積極的參與各項音樂活動。

銷售項目

進口圖書銷售

所有書種，本站有專人親自閱讀並挑選，大部份的產品來自於美國HLP（美國最大音樂書籍出版社）、Mel Bay（美國專業吉他類產品出版社）、Jamey Aebersold Jazz（美國專業爵士教材出版社）、DoReMi（日本最大的出版社）、麥書文化（國內最專業音樂書籍出版社）、弦風音樂出版社（國內專營Fingerstyle教材），及中國現代樂手雜誌社（中國最專業音樂書籍出版社）。以上代理商品皆為全新正版品

音樂樂譜的製作

我們擁有專業的音樂人才，純熟的樂譜製作經驗，科班設計人員，可以根據客戶需求，製作所有音樂相關的樂譜，如簡譜、吉他六線總譜（單雙行）、鋼琴樂譜（左右分譜）、樂隊總譜、管弦樂譜（分部）、合唱團譜（聲部）、簡譜五線譜並行、五線六線並行等樂譜，並能充分整合各類音樂軟體（如Finale、Encore、Overture、Sibelius、GuitarPro、Tabledit、 G7等軟體）與排版/繪圖軟體（如Quarkexpress、Indesign、Photoshop、Illustrator等軟體），能依照你的需求進行製作。如有需要或任何疑問，歡迎跟我們連絡。

書店特色

■ 簡單安全的線上購書系統

■ 暢銷/點閱排行榜瀏覽模式

■ 國內外多元化專業音樂書籍選擇

■ 優惠、絕版、超值書籍可挖寶

出版發行　麥書國際文化事業有限公司
發行人　　潘尚文
網址　　　www.musicmusic.com.tw
地址　　　10647 台北市辛亥路一段40號4樓
電話　　　02-23636166
傳真　　　02-23627353
郵政劃撥　17694713
戶名　　　麥書國際文化事業有限公司
編著　　　Joachim Vogel
封面設計　葉詩慈、陳姿穎
美術編輯　葉詩慈、陳姿穎
翻譯　　　王丁、劉力影
校對　　　康智富
印刷輸出　鼎易印刷事業股份有限公司
法律顧問　聲威法律事務所

中華民國九十六年十二月 初版

郵政劃撥存款收據 注意事項

一、本收據請詳加核對並妥為保管，以便日後查考。

二、如欲查詢存款入帳詳情時，請檢附本收據及已填妥之查詢函向各連線郵局辦理。

三、本收據各項金額、數字係機器印製，如非機器列印或經塗改或無收款郵局收訖章者無效。

請寄款人注意

一、帳號、戶名及寄款人姓名通訊處各欄請詳細填明，以免誤寄；抵付票據之存款，務請於交換前一天存入。

二、每筆存款至少須在新台幣十五元以上，且限填至元位為止。

三、倘金額塗改時請更換存款單重新填寫。

四、本存款單不得黏貼或附寄任何文件。

五、本存款金額業經電腦影像處理後，請勿申請更換及規格必須使用本單完全相符，如有不符，各局應婉請寄款人更換郵局印製之存款單填寫，以利處理。

六、本存款單備供電腦影像處理，請以正楷工整書寫並請勿折疊。帳戶如需自印存款單，各欄文字及規格必須與本單完全相符；如有不符，各局應婉請寄款人更換郵局印製之存款單填寫，以利處理。

七、本存款單帳號及金額欄請以阿拉伯數字書寫。

八、帳戶本人在「付款局」所在直轄市或縣（市）以外之行政區域存款，需由帳戶內扣收手續費。

交易代號：0501、0502現金存款　0503票據存款　2212劃撥票據託收

本聯由儲匯處存查　保管五年

本公司可使用以下方式購書

1. 郵政劃撥

2. ATM轉帳服務

3. 郵局代收貨價

4. 信用卡付款

洽詢電話：（02）23636166

節奏吉他大師 讀者回函

Joachim Vogel　傑特・沃格爾

感謝您購買本書！為加強對讀者提供更好的服務，請詳填以下資料，寄回本公司，您的資料將立刻列入本公司優惠名單中，並可得到日後本公司出版品之各項資料及意想不到的優惠哦！

姓名　　　　　　　　　**生日**　　／　　／　　　　**性別**

電話　　　　　　　　　**E-mail**　　　　　　@

地址　　　　　　　　　　　　　　　**機關學校**

■ 請問您曾經學過的樂器有哪些？
　○ 鋼琴　　　○ 吉他　　　○ 弦樂　　　○ 管樂　　　○ 國樂　　　○ 其他_____

■ 請問您是從何處得知本書？
　○ 書店　　　○ 網路　　　○ 社團　　　○ 樂器行　　　○ 朋友推薦　　　○ 其他_____

■ 請問您是從何處購得本書？
　○ 書店　　　○ 網路　　　○ 社團　　　○ 樂器行　　　○ 郵政劃撥　　　○ 其他_____

■ 請問您認為本書的難易度如何？
　○ 難度太高　　　○ 難易適中　　　○ 太過簡單

■ 請問您認為本書整體看來如何？　　　■ 請問您認為本書的售價如何？
　○ 棒極了　　　○ 還不錯　　　○ 遜斃了　　　○ 便宜　　　○ 合理　　　○ 太貴

■ 請問您認為本書還需要加強哪些部份？（可複選）
　○ 美術設計　　　○ 歌曲數量　　　○ 單元內容　　　○ 銷售通路　　　○ 其他_____

■ 請問您希望未來公司為您提供哪方面的出版品，或者有什麼建議？

非常感謝您填寫本表格，我們將極慎重的考慮您的意見，並立即將您的資料建檔。謝謝！

請沿虛線剪下寄回

www.musicmusic.com.tw

麥書國際文化事業有限公司

10647 台北市辛亥路一段40號4樓

4F,No.40,Sec.1,
Hsin-hai Rd.,Taipei Taiwan 106 R.O.C.

為加速郵件處理　·　請勿使用訂書針